덧그리기만 해도
작화력
UP!

무로이 야스오의
캐릭터작화
연습 노트

무로이 야스오 지음
박수현 옮김

sam*ho* MEDIA

시작하며 ─────────

그림 위에 덧그리기만 해도 실력이 좋아질까?
새하얀 도화지에 처음부터 그려야 실력이 늘지 않을까?
이러한 오해가 많은 사람들에게서 그림 실력을 키울 기회를 빼앗아 왔습니다.

어릴 적에 글자를 어떻게 배웠는지 떠올려 봅시다.
처음에는 사각형 틀 안에 십자선이 있는 견본을 따라 쓰고,
반복하여 연습하면서 습득했을 것입니다.
그림도 글자도 배우는 방법은 똑같습니다.

왜 지금까지 생각처럼 그려지지 않았을까요?
한 요인은 같은 모양을 몇 번이고 따라 그리거나,
모방하여 그리는 등의 반복 연습이 부족했던 탓입니다.

잘 그린 그림에는 모종의 법칙성이 존재합니다.
눈과 헤어스타일을 바꾸면 똑같은 밑그림에서도 여러 캐릭터를 만들 수 있습니다.
즉 표면적인 요소 이상으로 밑그림의 맵시에 따라 완성된 그림의 수준이 결정됩니다.

그림에는 과거로부터 이어받아 온 역사가 있습니다.
특히 애니메이터는 일의 성격상 주저 없이 잘 그린 그림을 따라 그리며
그림 기술을 습득해 왔습니다.
필자도 예전에 신인 애니메이터 시절에는
선 두께의 반 정도만 어긋나도 몇 번이고 고쳐 그렸었습니다.
프로의 기술은 충실한 '덧그리기'='트레이싱'으로 집약된다 해도 과언이 아닙니다.

이 책은 프로 기술의 일부를 반복 연습 형식을 통해
초보자부터 상급자까지 다양한 사람들이 간접 체험하는 것을 목적으로 구성되어 있습니다.
그림 그리기에 최근 입문한 분은 우선 보고 그대로 흉내 내며 따라 그려보세요.
그럴싸하게 그릴 수는 있지만, 어딘가 만족스럽지 않고 어떻게 해야 좋을지 막막한 분은
선 하나하나가 들어가는 각도까지 유의해서 그려보세요.
이 책에 실린 밑그림을 토대로 나만의 캐릭터를 만들어 내는 것 또한 즐거울 것입니다.

이 책이 그림을 그리는 많은 사람에게 그림 실력을 향상하기 위한 초석이 되기를 바랍니다.

2020년 9월의 어느 날
─── 무로이 야스오

무로이야스오의 캐릭터작화 연습노트

CONTENTS

002 시작하며
004 이 책의 사용법

Chapter 1

첫 걸음은 「얼굴」!

006 일러스트 갤러리
009 이론 설명 ― 상반신
017 상반신 미소녀 편
018 Day 01 / 덧그려보자 (워밍업)
020 Day 02 / 얼굴
022 Day 03 / 눈
026 Day 04 / 머리 & 머리카락 & 어깨
030 Day 05 / 덧그려보자 (복습)
032 Day 06 / 응용 (메이드 스타일 & 기모노)
036 Day 07 / 응용 (캐주얼 & 소년)
038 Challenge
040 Column 1 : 실력 향상의 비결은 긴 스트로크 !!
041 상반신 미청년 편
042 Day 08 / 덧그려보자 (워밍업)
044 Day 09 / 얼굴
046 Day 10 / 눈
050 Day 11 / 머리 & 머리카락 & 어깨
054 Day 12 / 덧그려보자 (복습)
056 Day 13 / 응용 (턱시도 & 기모노)
060 Day 14 / 응용 (미녀)
062 Challenge
064 Column 2 : 연필과 펜 돌리기

Chapter 2

결국은 「몸」!

066 일러스트 갤러리
074 이론 설명 ― 전신
081 전신 미소녀 편
082 Day 15 / 덧그려보자 (워밍업)
084 Day 16 / 도형 밑그림
086 Day 17 / 단순 밑그림 & 맨몸 & 덧그려보자 (복습)
090 Day 18 / 응용 (메이드 스타일 & 기모노)
094 Day 19 / 응용 (캐주얼 & 소년 | 맨몸)
098 Day 20 / 응용 (소년 & 소년 | 스탠드칼라 교복)
102 Day 21 / 응용 (포즈 & 걷기 & 달리기)
108 Column 3 : 그릴 때의 자세도 의식하자 !
109 전신 미청년 편
110 Day 22 / 덧그려보자 (워밍업)
112 Day 23 / 도형 밑그림
114 Day 24 / 단순 밑그림 & 맨몸 & 덧그려보자 (복습)
118 Day 25 / 응용 (턱시도 & 기모노)
122 Day 26 / 응용 (캐주얼 & 미녀 | 맨몸)
126 Day 27 / 응용 (미녀 & 미녀 | 코트)
130 Day 28 / 응용 (포즈 & 걷기)

Chapter 3

「2인 구도」는 균형!

137 이론 설명 ― 2인 구도
140 Day 29 / 상반신 & 부감
144 Day 30 / 걷기 (뒷모습) & 달리기
148 Day 31 / 앉기 & 껴안기
152 Challenge
158 마치며

이 책의 사용법

이 책은 주로 '이론 설명', '그리기 연습', '밑그림 챌린지'의 세 가지 요소로 구성되어 있습니다.
각각의 요소를 간단히 설명하겠습니다.

이론 설명

기본적인 인체의 전체 비율과 각 부위의 비율, 입체감,
무게 중심까지 핵심을 엄선하여 소개합니다. 그저 덧
그리는 것만이 아니라 이론적으로 이해함으로써 흡수
력을 높입니다.

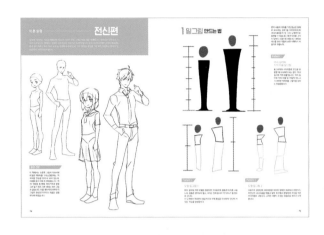

Contents 2
그리기 연습

이 책에서 가장 중요한 부분입니다.
먼저 견본을 잘 살펴보고 트레이싱해 보세요.
그리기는 전체 덧그리기 → 중간 덧그리기 → 덧그리
기의 세 단계로 이루어져 있으며, 혼자서 처음부터 그
릴 때도 잘 그린 그림을 모사할 때도 이를 응용할 수 있
습니다. 더불어 '덧그리기'에는 선의 농도에 따른 단계
를 마련해 두었습니다. 선의 농도가 옅어질수록 그림
실력이 향상됨을 체감할 수 있을 것입니다.

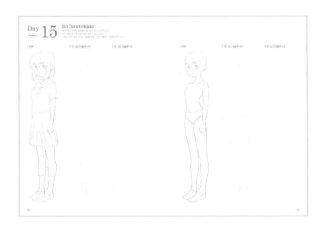

Contents 3
밑그림 챌린지

'그리기 연습' 단계에서 익힌 방법을 토대로 각각의 요
소를 조합하여 밑그림 위에 나만의 캐릭터를 그려보세
요. 밑그림의 구조를 내 것으로 만들고 조금씩 변형해
가는 방법은 그 어떤 창작을 할 때도 반드시 통용되는
효과적인 방식입니다.

첫 걸음은
「얼굴」!

006 일러스트 갤러리
009 이론 설명 — 상반신
017 **상반신 미소녀 편**
018 Day 01 / 덧그려보자 (워밍업)
020 Day 02 / 얼굴
022 Day 03 / 눈
026 Day 04 / 머리 & 머리카락 & 어깨
030 Day 05 / 덧그려보자 (복습)
032 Day 06 / 응용 (메이드 스타일 & 기모노)
036 Day 07 / 응용 (캐주얼 & 소년)
038 Challenge
040 Column 1 : 실력 향상의 비결은 긴 스트로크 !!
041 **상반신 미청년 편**
042 Day 08 / 덧그려보자 (워밍업)
044 Day 09 / 얼굴
046 Day 10 / 눈
050 Day 11 / 머리 & 머리카락 & 어깨
054 Day 12 / 덧그려보자 (복습)
056 Day 13 / 응용 (턱시도 & 기모노)
060 Day 14 / 응용 (미녀)
062 Challenge
064 Column 2 : 연필과 펜 돌리기

Chapter 1

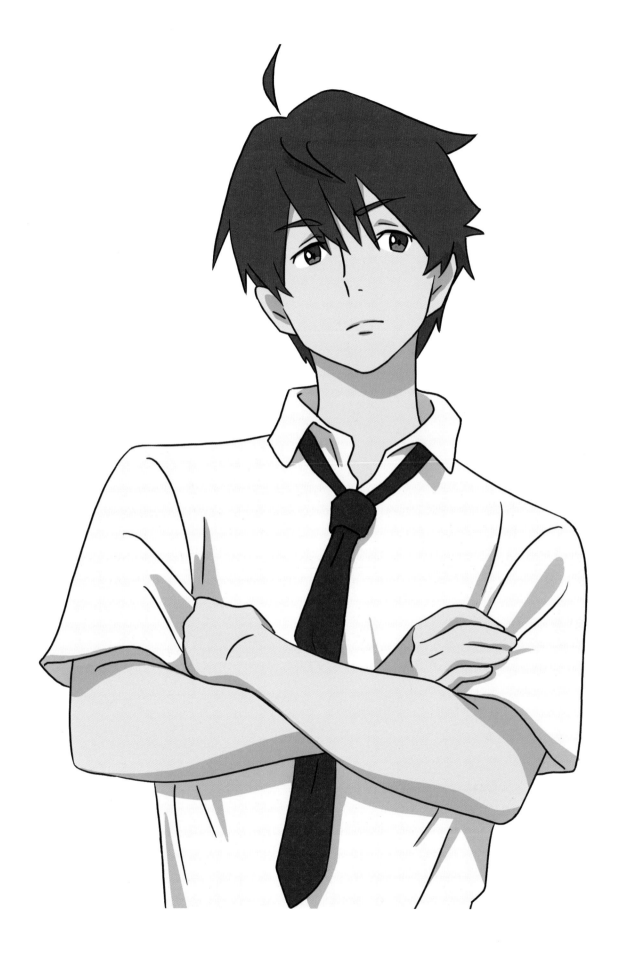

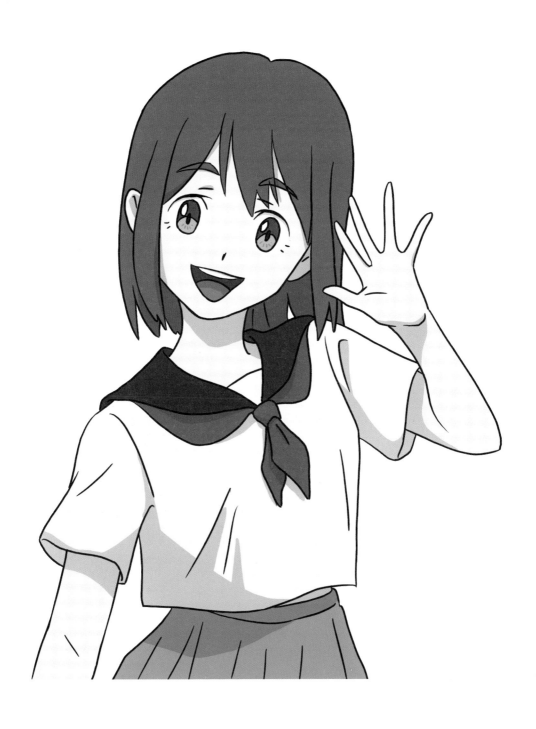

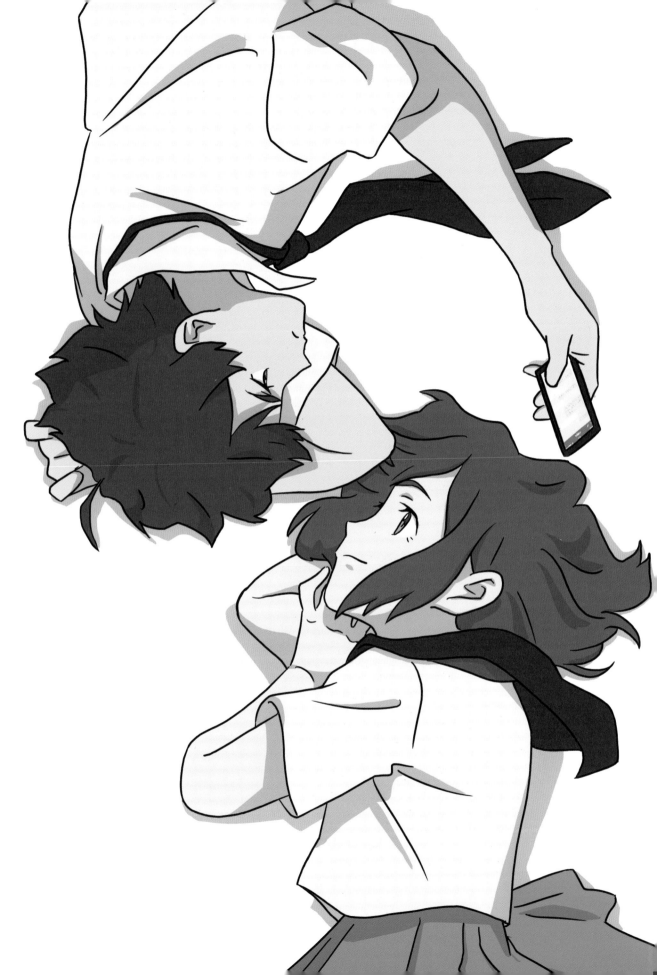

상반신

머리부터 가슴 위까지의 상반신은 애니메이션, 만화, 일러스트를 불문하고 보는 사람에게 강한 인상을 줍니다. 언뜻 보기에 복잡한 모양도 전체를 실루엣으로 파악하거나, 단순화하거나, 각 파트의 위치 관계를 파악하면 '사람 얼굴'로 그릴 수 있습니다.

1 머리를 '면'으로 파악하자

머리 비스듬한 얼굴면 파악하기

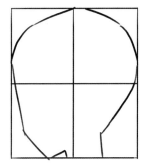

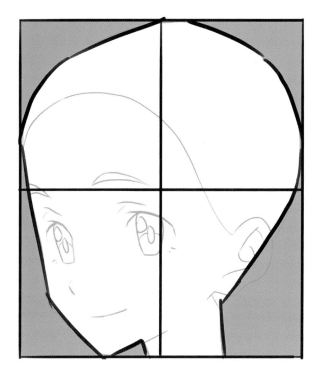

캐릭터를 그릴 때 가장 많이 쓰이는 것은 대각선 앞에서 본 얼굴입니다. 이를 사각형 틀 안에 넣고 십자선으로 나누면 각 부분의 균형을 파악할 수 있습니다.

정면 얼굴면 파악하기

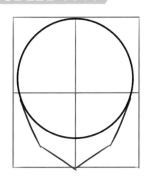

비스듬한 얼굴을 그리기 위해서는 먼저 정면 얼굴의 균형을 알아두어야 합니다. 정면 얼굴은 머리 부분의 원과 턱의 뾰족한 부분으로 구성되어 있습니다.

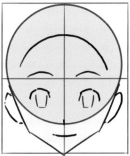

이 책에서는 미소녀와 미청년 캐릭터를 주로 다루는데, 먼저 소녀를 기준으로 설명하겠습니다. 소녀는 머리가 크고, 눈은 전체의 반보다 아래로, 턱은 아래쪽에 작게 배치합니다.

측면 얼굴면 파악하기

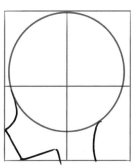

측면 얼굴도 기본적으로는 정면과 마찬가지로, 머리 부분의 원과 턱에 해당하는 뾰족한 부분으로 구성할 수 있습니다. 코부터 턱까지를 하나로 묶어 균형을 잡습니다.

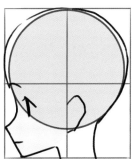

측면 얼굴을 그릴 때 주의해야 할 점은 귀의 위치와 목의 연결 방식입니다. 귀는 중앙에 위치하고, 목은 귀의 뒤에서부터 시작되어 조금 비스듬하게 이어집니다.

2 눈은 **다각형**을 의식하자

눈은 캐릭터의 생명이 깃든다고 할 정도로 중요합니다. 우선 정면 방향의 눈을 좌우 대칭으로 선 획수가 같도록 그립니다. 그다음 이를 얼굴 방향에 맞춰 회전시킵니다. 이때 좌우 눈동자의 방향이 같도록 합니다.

① 먼저 다각형으로 모양을 잡고, 같은 획수로 번갈아 그리며 균형을 맞춥니다.

② 그다음 둥그런 느낌과 시선을 의식하며 모양을 잡습니다.

흰자위를 날카롭게 그리면 표정이 없어 보이니 주의하세요.

눈을 입체적인 얼굴에 배치하면, 안쪽 눈은 크기가 줄어들며 폭도 좁아집니다. 정면 얼굴의 눈 모양 그대로 그리면 평면적인 얼굴이 되어버리니 주의하세요.

눈의 높이에 따라 나이를 표현할 수 있습니다. 눈을 낮게 둘수록 나이가 어려 보이고, 높게 둘수록 나이가 많아 보입니다.

3 눈썹과 귀의 위치

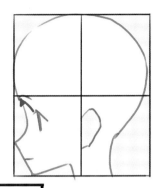

눈썹

눈썹은 눈의 대각선 위에 위치하여 땀이 눈에 들어가지 않도록 우산같은 역할을 합니다. 머리의 입체감을 충분히 생각하여 배치해 주세요.

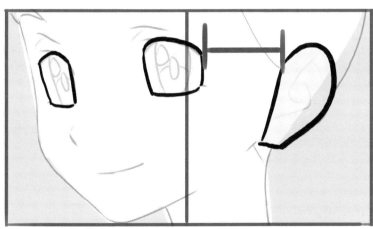
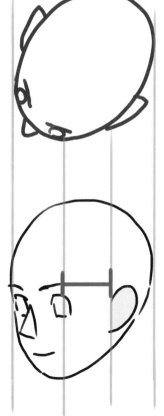

귀

귀의 위치는 대각선에서 보면 생각보다 눈과 떨어져 있습니다.
위의 그림을 보고 눈과 귀 사이의 거리감을 확인해 보세요.

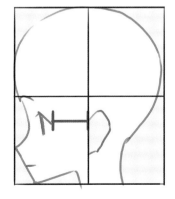

4 코와 목은 단순화 하자

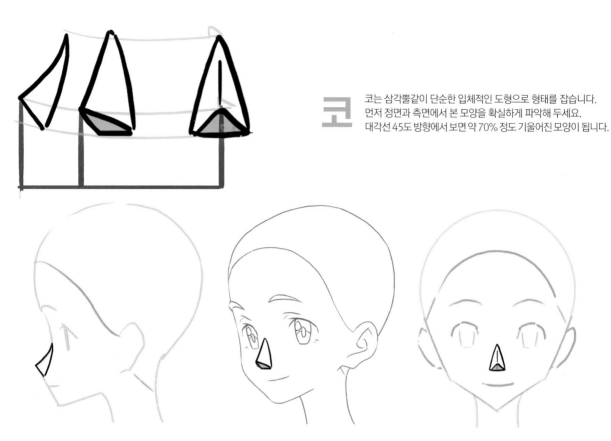

코 코는 삼각뿔같이 단순한 입체적인 도형으로 형태를 잡습니다.
먼저 정면과 측면에서 본 모양을 확실하게 파악해 두세요.
대각선 45도 방향에서 보면 약 70% 정도 기울어진 모양이 됩니다.

목 목도 마찬가지로 약간 기울어진 원기둥으로 형태를 잡습니다.
목의 연결 형태가 어설프게 그려진다면 뒤통수와 목이 연결되는
관절 부분과 원기둥의 단면을 의식합니다.

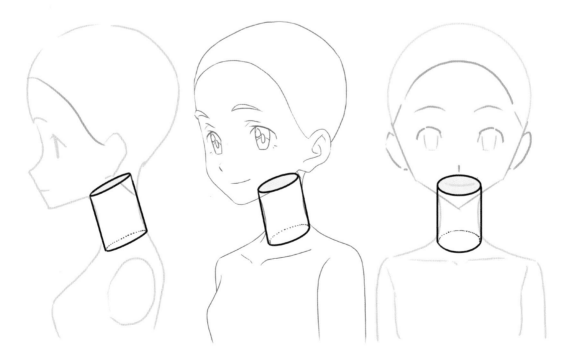

5 어깨는 유선으로 표현하자 어깨

어깨 전체를 단순한 상자라 생각하고 팔의 단면과
어깨 커브에 입체감을 더해 갑니다.
쇄골은 티셔츠 옷깃의 아래 점과 교차합니다.

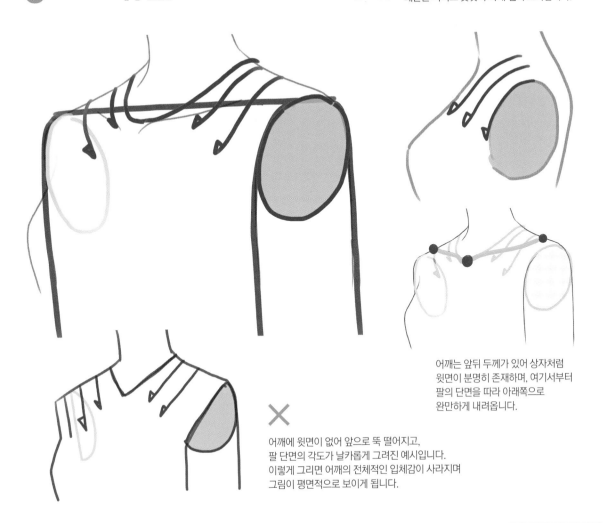

어깨는 앞뒤 두께가 있어 상자처럼
윗면이 분명히 존재하며, 여기서부터
팔의 단면을 따라 아래쪽으로
완만하게 내려옵니다.

어깨에 윗면이 없어 앞으로 뚝 떨어지고,
팔 단면의 각도가 날카롭게 그려진 예시입니다.
이렇게 그리면 어깨의 전체적인 입체감이 사라지며
그림이 평면적으로 보이게 됩니다.

어깨너비로 성별과 나이 표현하기

머리와 어깨너비의 관계에 따라 남녀노소를 구분 지어 그릴 수 있습니다.
머리가 크고 어깨가 좁으면 어려 보이고, 반대로 그리면 나이가 많아 보입니다.
또한 어깨가 넓으면 남성스럽고, 좁으면 여성적인 느낌을 줍니다.
단순한 모양을 잡는 단계에서부터 캐릭터에 맞는 머리와 어깨의 대비를 생각하세요.

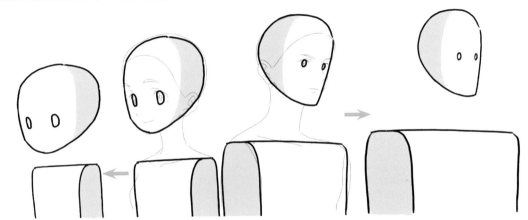

6 정중선으로 입체 파악하기

정중선

얼굴의 정면 정중선(빨간선)과 측면 정중선(파란선)이 옆, 대각선, 정면에서 봤을 때 어떻게 변화하는지 살펴보겠습니다.
정면과 측면 요소가 혼재하는 대각선에서는 이마, 눈, 코, 입, 턱, 목, 어깨 등 각 부분의 입체 변화를 잘 확인합니다.

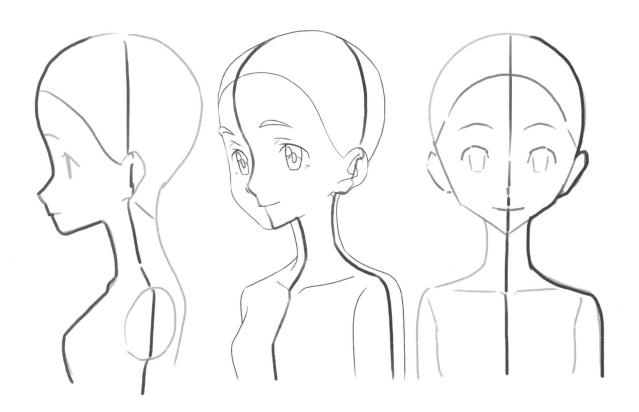

입의 위치를 파악하자

정중선을 확실히 파악하면 입의 위치 등도 틀리지 않게 됩니다. 입은 얼굴 윤곽 가까이에 위치한다고 생각하는 사람도 있는데 (오른쪽 그림 잘못된 예시), 그렇게 되면 얼굴에 입체감이 없어집니다.

7 머리카락은 '구면' 위에 위치한다

머리카락

머리 다발은 머리 위치에 따라 모양이 바뀝니다. 머리를 입체적인 구체로 보면 머리 다발은 정면으로 올수록 폭이 넓어지고, 측면으로 갈수록 폭이 좁아집니다.

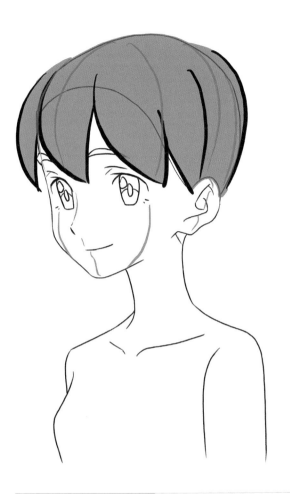

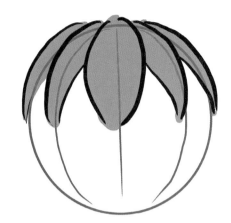

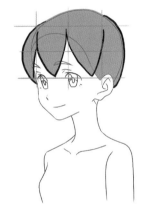

머리 다발을 같은 폭과 크기로 단조롭게 그리면, 입체감 없는 머리 모양이 되어 평면적인 인상을 주게 됩니다.

뒷머리는 밀도에 주의하자

머리카락 끝은 자연스러운 모양이 되도록 전체적인 흐름을 의식합니다. 가장자리로 갈수록 머리카락 끝을 나누고, 안쪽으로 갈수록 모이게 그리면 모양이 자연스러워집니다.

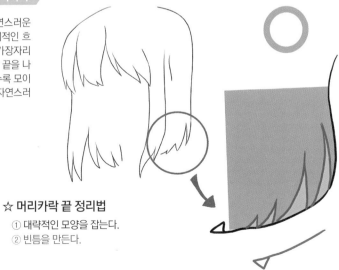

☆ 머리카락 끝 정리법
① 대략적인 모양을 잡는다.
② 빈틈을 만든다.

밀도 낮음 ↔ 밀도 높음

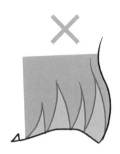

대략적인 모양(①)과 밀도 및 빈틈을 주는 방식(②)이 잘못되면 부자연스러운 모양이 되고 맙니다.

8 정리

상반신의 포인트를 복습하겠습니다.
포인트는 '각 부분을 입체적으로 배치한다'와 '평면적으로 그리지 않는다'입니다.
이를 위해 주의해야 할 점을 아래에 정리해 보았습니다.

얼굴이 평면적으로 되는 이유

① 안쪽 눈에 입체감이 없다
② 눈썹이 눈의 대각선 위에 위치하지 않는다
③ 코가 바로 옆에서 본 모양이다
④ 눈과 귀가 너무 가깝다
⑤ 머리카락이 평면적이고 단조롭다
⑥ 목이 일자다

위의 포인트 ①~⑥은 어디까지나
입체감을 주고자 할 때 주의해야
하는 점입니다. 하지만 그림을
그리는데 있어서 완벽한 정답은
없습니다. 눈과 귀를 가깝게 그려도
인기가 많은 일러스트레이터도
있습니다.
따라서 이는 참고만 하고,
이에 어긋나더라도 멋지다 싶은
점이 있다면 나만의 스타일로
만들어 보세요.

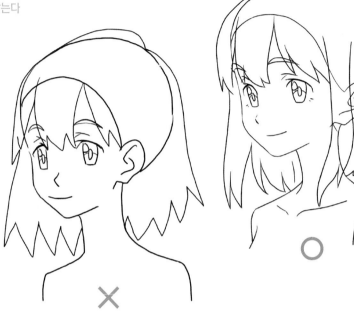

잘못된 예시에서 어떻게 하면 입체적으로 개선될까?

① 정중선을 의식한다
② 안쪽 눈에 입체감을 준다
③ 눈썹을 눈의 대각선 위에 둔다
④ 코를 비스듬하게 그린다
⑤ 귀를 눈으로부터 떨어뜨려서 그린다
⑥ 머리카락이 단조롭게 모이지 않도록
　 머리카락 끝에 밀도 변화를 준다
⑦ 목의 원기둥을 의식하여 그린다

잘못된 예시에 개선된 예시를 겹치고,
둘의 차이점을 빨간색 화살표로
강조했습니다. 이를 바탕으로
그리기 연습 페이지에서 연습해 보세요.

Day 01

덧그려보자 (워밍업)

먼저 이 페이지의 견본 그림을 잘 살펴봅니다.
그다음 오른쪽 페이지에 연하게 그려진 트레이싱용 그림의 선을 따라 그려보세요.

l 견본

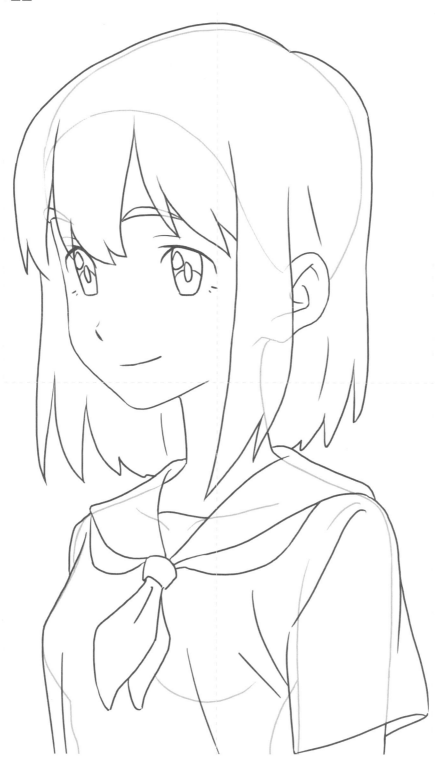

2 덧그리기

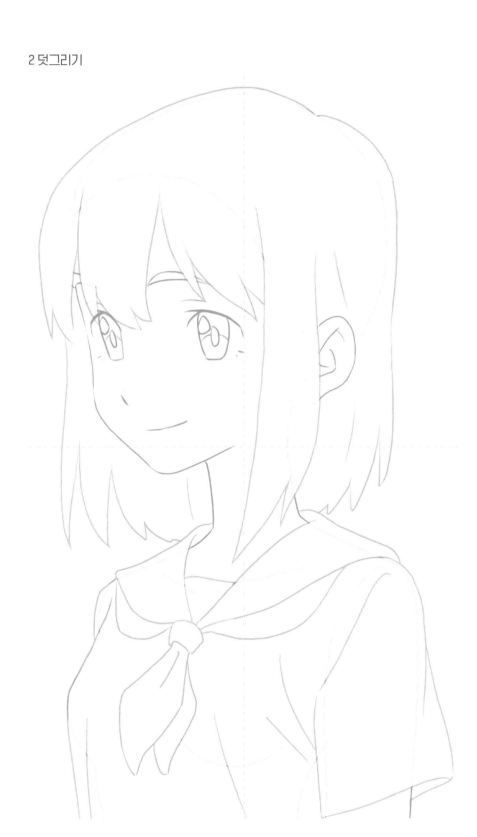

Day 02

얼굴

전체 덧그리기에서는 녹색 테두리와 십자선의 관계를 의식하며,
될 수 있는 한 전체 모양을 잘라낸다는 느낌으로 따라 그려보세요.
중간 덧그리기에서는 직선을 의식하며, 각 부분의 각도와 크기에 집중합니다.

1 견본

2 전체 덧그리기

3 중간 덧그리기

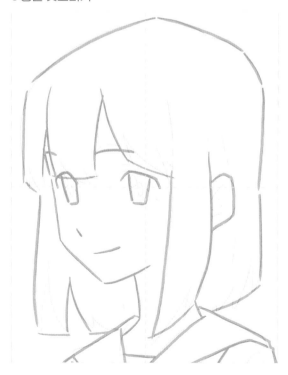

4 덧그리기

1 견본

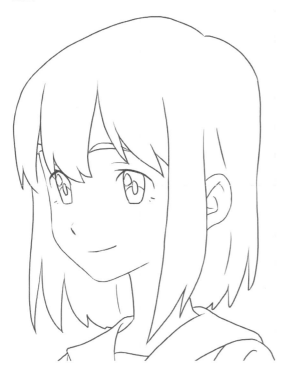

2 덧그리기 (짙은 선)

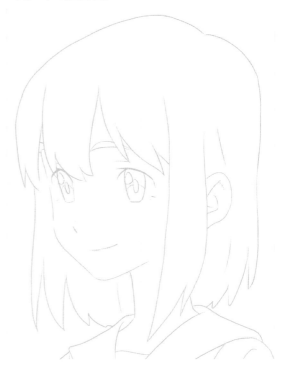

3 덧그리기 (짙은 선)

4 덧그리기 (옅은 선)

1 견본

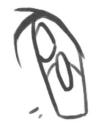 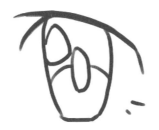

눈

두 눈이 한 장의 판 위에 있다고 생각하고,
양쪽 눈을 나눕니다. 이때 안쪽 눈이
얼굴 입체에 따라 압축되는 것이
포인트입니다.

2 전체 덧그리기

3 중간 덧그리기

4 덧그리기

1 견본

2 덧그리기 (짙은 선)

3 덧그리기 (짙은 선)

 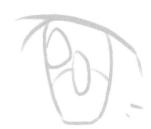

4 덧그리기 (옅은 선)

1 견본

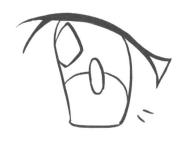

눈

미소녀 캐릭터 스타일의 커다란 눈을
그릴 때도 양쪽 눈이 판 위에 있다고
생각하고, 입체적으로 분할한 후
좌우 획수를 맞춥니다. 눈을 크게
그리는 것만으로 나이가 어려 보이는 것도
포인트입니다.

2 전체 덧그리기

비교 참고

3 중간 덧그리기

4 덧그리기

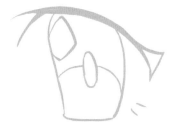

POINT

가다란 눈을 처음에
요연하게나마 생각하고
도구를의 입체감에
새각한 후에 깔끔합니다.

소년의 눈

1 견본

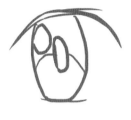

2 전체 덧그리기

비교 참고

3 중간 덧그리기

4 덧그리기

04

머리

머리는 정면과 측면의 정중선을 의식하고, 눈과 귀를 입체감 있게 배치합니다.
또한 머리카락이 나는 곳과 목이 시작되는 부분 등 머리카락과 목의 토대가 되는 위치도
확실하게 잡습니다.

머리

1 견본

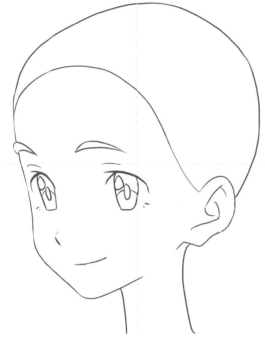

2 단순 밑그림 덧그리기

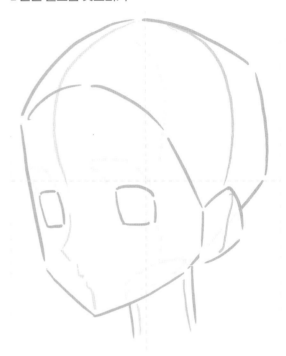

3 덧그리기 (짙은 선)

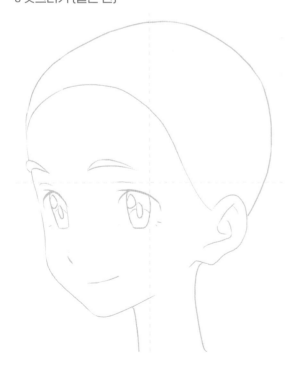

4 덧그리기 (옅은 선)

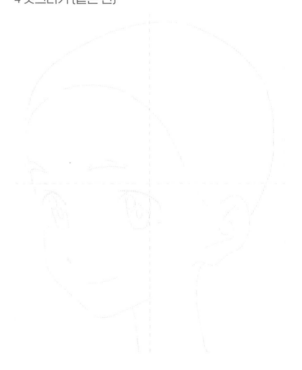

머리카락

전체 덧그리기에서는 머리카락 끝의 세세한 부분에 휘둘리지 말고,
머리와의 균형과 볼륨감을 의식합니다. 중간 덧그리기에서는 주로 입체감을 의식하고,
덧그리기에서는 단조로운 선들이 늘어서지 않도록 합니다.

머리카락

1 견본

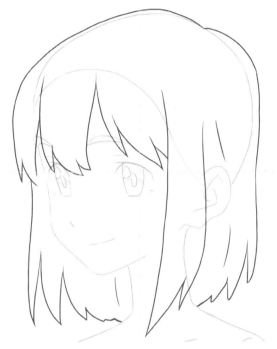

2 전체 덧그리기

3 중간 덧그리기

4 덧그리기

Day 04

어깨

먼저 팔이 없는 상태에서 어깨 뒤쪽부터 전체 모양을 확실히 파악합니다.
팔이 연결되는 부분의 모양은 그대로 어깨 전체의 입체감으로 이어집니다.

어깨(소녀)

1 전체 덧그리기

2 맨몸 덧그리기

1 견본

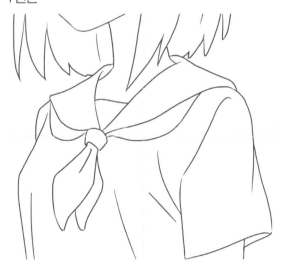

2 덧그리기

1 남여 비교

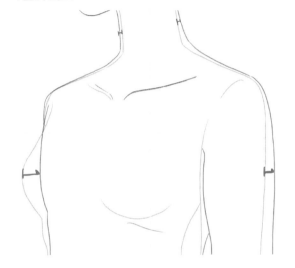

2 맨몸 덧그리기

1 견본

2 덧그리기

Day 05
Chapter 1

덧그려보자 (복습)

지금까지 연습한 내용을 떠올리며, 오른쪽 트레이싱용 그림의 선을 따라 그려보세요.
얼굴, 눈, 머리, 머리카락, 어깨를 잘 의식하고 처음 트레이싱할 때보다 잘 그릴 수 있도록 유의합니다.

1 견본

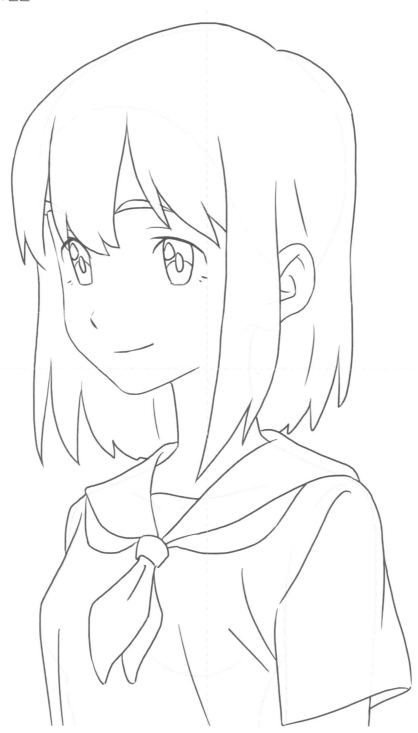

2 덧그리기

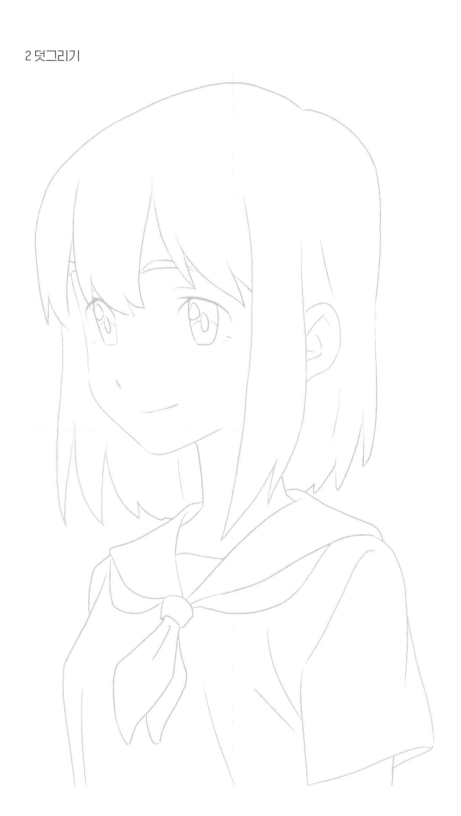

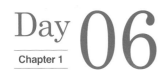

Day 06
Chapter 1

응용 (메이드 스타일)
메이드 스타일로 그릴 때도 머리와 어깨의 입체감을 의식하며 머리카락과 옷을 그려 넣습니다.

덧그리기

견본

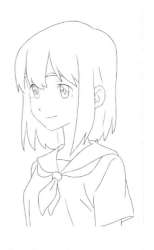

1 견본

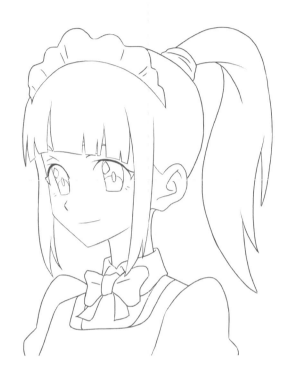

2 전체 & 중간 덧그리기

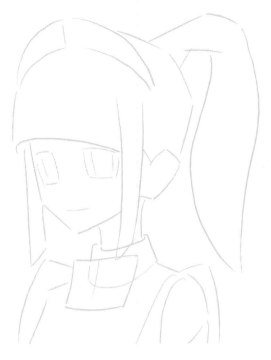

3 덧그리기 (짙은 선)

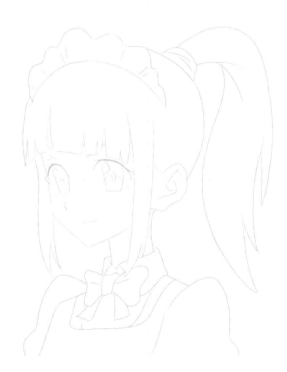

4 덧그리기 (옅은 선)

Day 06

응용 (기모노)

기모노는 옷깃의 V자가 정확히 몸의 정중선에 오는 것이 포인트입니다.
또한 가슴이 띠에 눌려 평평해지는 것도 특징입니다. 주름 등으로 옷감의 느낌도 표현해 주세요.

덧그리기

견본

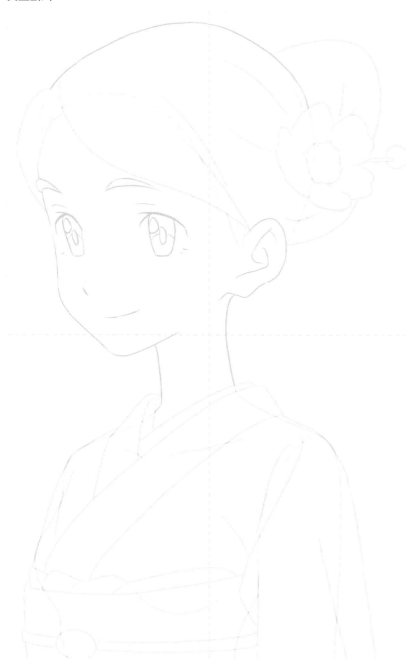

1 견본

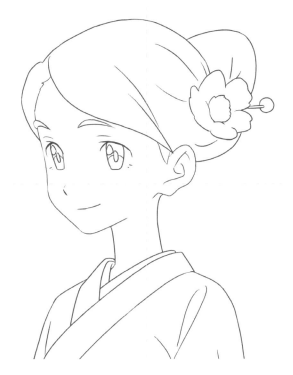

2 전체 & 중간 덧그리기

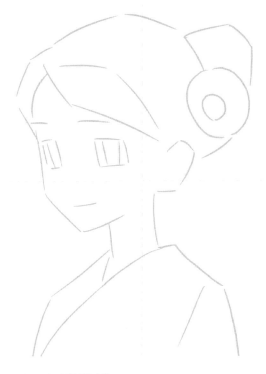

3 덧그리기 (짙은 선)

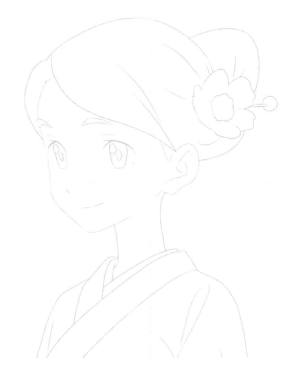

4 덧그리기 (옅은 선)

응용 (캐주얼 & 소년)

소녀보다 목을 조금 굵게, 어깨도 조금 넓게 하고, 가슴을 없애면 소년이 됩니다.
몸에는 큰 차이가 없으므로 헤어스타일과 옷이 성별을 나누는 포인트가 됩니다.

덧그리기

견본

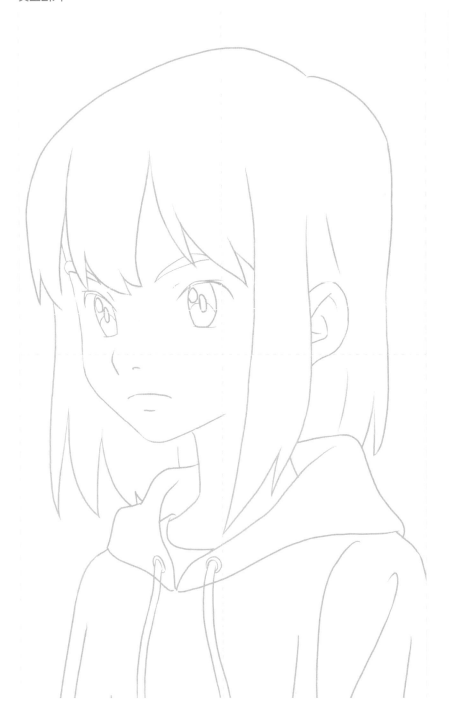

견본 덧그리기

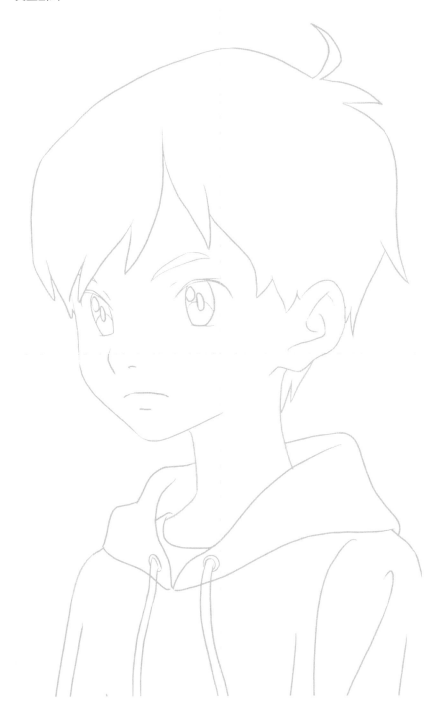

Challenge

밑그림 위에 나만의 캐릭터를 그려보자

소녀, 소년의 밑그림을 토대로 좋아하는 캐릭터를 그려보세요.
눈, 머리카락, 옷의 조합에 따라 자신만의 오리지널 캐릭터를 그릴 수 있습니다.

소녀용

참고

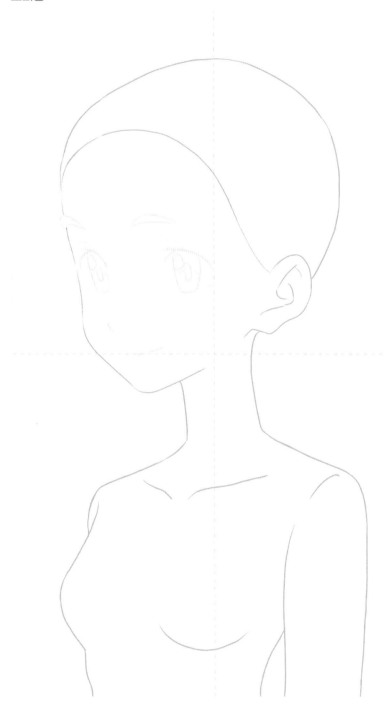

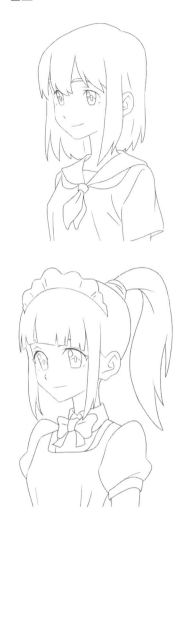

참고 소년용

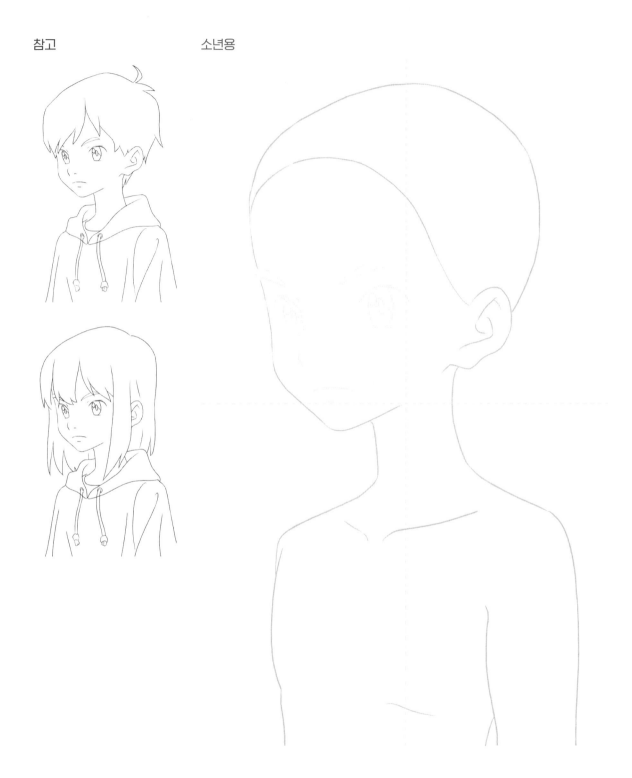

실력 향상의 비결은 긴 스트로크!!

스트로크란 그림면에 팔을 크게 휘둘러 펜이나 붓을 움직이는 것을 말합니다.
연필, 펜 잡는 법과 선 긋는 법은 앞으로의 그림 실력 향상 정도를 좌우하니 잘 보고 따라하세요.

연필은
이렇게 잡아요!

잘못된 예시
이렇게 너무 짧게
잡으면 긴 선을 그을
수 없습니다.

덧그리기 전에 손에 익도록 연필이나 펜을 이렇게
길게 잡고, 긴 선을 많이 그으며 연습합니다.

덧그리기에서
'긴 스트로크'를 깔끔하게 하려면?

①

끝

②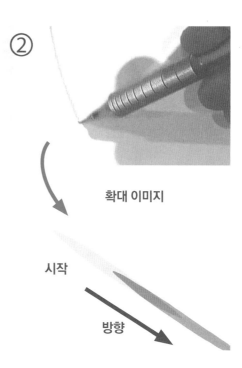

확대 이미지

시작

방향

① 너무 세게 쥐지 말고 힘을 뺀 상태로 선을
 긋습니다. 한 번에 긴 선을 끝까지 그을 수 없을
 때는 선을 이어가며 하나의 긴 선을 만듭니다.

② 선을 자연스럽게 이어가려면
 선에 '시작'과 '끝'이 생기도록 강약을 주고,
 같은 방향을 의식하며 하나의 선으로서
 어우러지도록 연결합니다.

덧그려보자 (워밍업)

다음은 미청년을 그려보겠습니다.
미소녀 편과 마찬가지로 견본을 잘 살펴보고
오른쪽 페이지에 연하게 그려진 트레이싱용 그림의 선을 따라 그려보세요.

1 견본

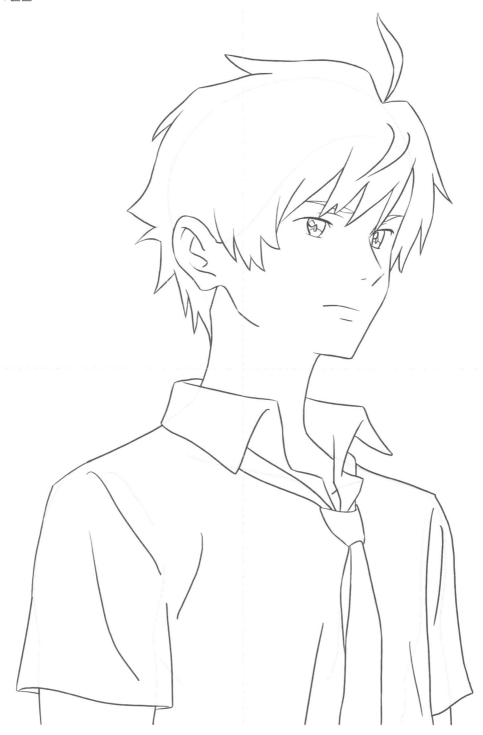

2 덧그리기

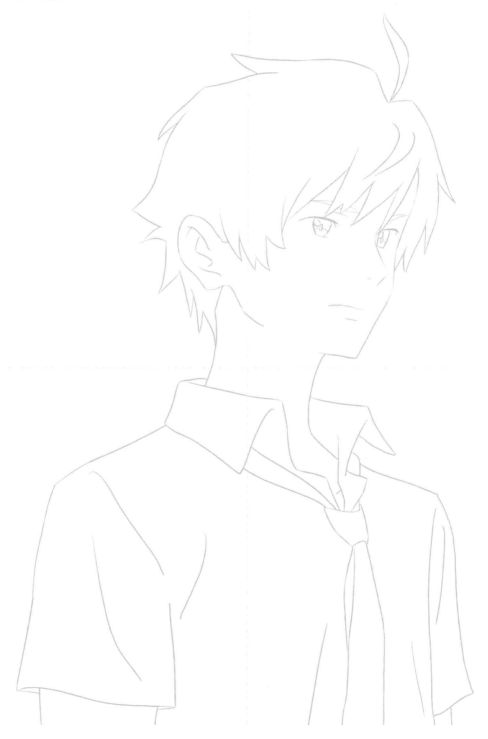

Day 09
Chapter 1

얼굴

소녀와 마찬가지로 전체 덧그리기에서는 녹색 테두리와 십자선의 관계를 의식하며,
가능한 전체 모양을 잘라낸다는 느낌으로 따라 그려보세요.
중간 덧그리기에서는 직선을 의식하며 각 부분의 각도와 크기에 집중합니다.

1 견본

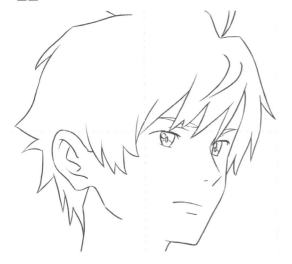

2 전체 덧그리기

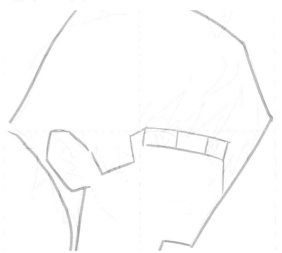

3 중간 덧그리기

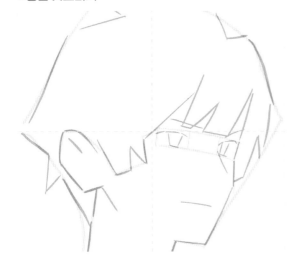

4 덧그리기

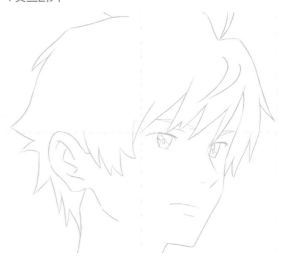

1 견본

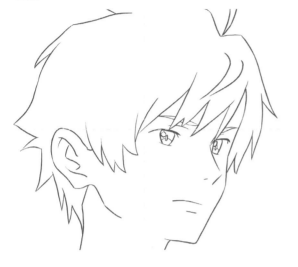

2 덧그리기 [짙은 선]

3 덧그리기 [짙은 선]

4 덧그리기 [옅은 선]

1 견본

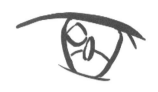

눈

청년의 눈도 소녀와 마찬가지로
두 눈이 한 장의 판 위에 있다고 생각하고,
양쪽 눈을 나눕니다. 그리는 방법은
눈의 크기와 관계없이 똑같습니다.

2 전체 덧그리기

3 중간 덧그리기

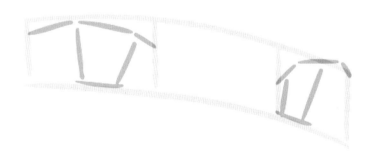

4 덧그리기

1 견본

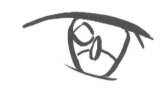

2 덧그리기 (짙은 선)

3 덧그리기 (짙은 선)

4 덧그리기 (옅은 선)

1 견본

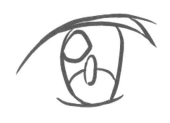

눈

남성 캐릭터도 눈을 크게 강조해서 그리면
밝고 나이가 어리다는 인상을 줍니다.
같은 밑그림이어도 눈만으로
인상이 상당히 바뀌므로,
다양한 형태를 연습해 보세요.

2 전체 덧그리기

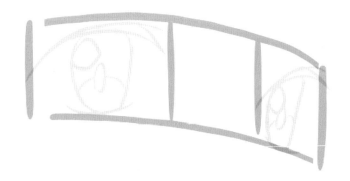

비교 참고

3 중간 덧그리기

4 덧그리기

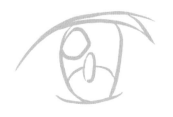

1 견본

2 전체 덧그리기

비교 참고

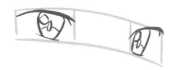

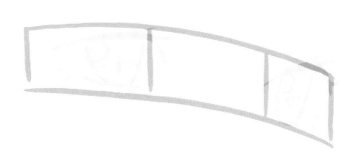

3 중간 덧그리기

4 덧그리기

Day 11

Chapter 1

머리

성인 남성은 소녀보다 턱이 크고, 전체적으로 머리가 세로로 길어집니다.
또한 눈은 소녀보다 위쪽에 위치하고 목도 굵습니다.

머리

1 견본

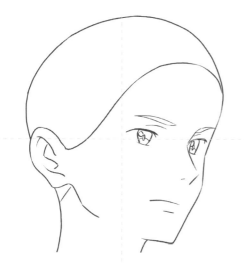

2 단순 밑그림 덧그리기

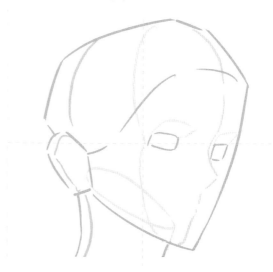

3 덧그리기 (짙은 선)

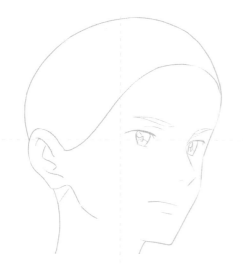

4 덧그리기 (옅은 선)

머리카락

소녀와 마찬가지로 전체 덧그리기에서는 머리카락 끝의 세세한 부분에
휘둘리지 말고, 머리와의 균형과 볼륨을 의식합니다. 중간 덧그리기에서는 주로
입체감을 의식하고, 덧그리기에서는 단조로운 선들이 늘어서지 않도록 합니다.

머리카락

1 견본

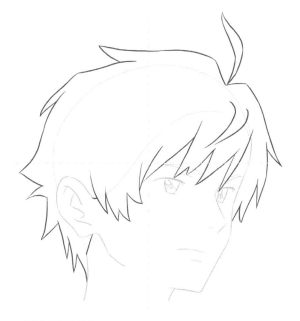

2 전체 덧그리기

3 중간 덧그리기

4 덧그리기

Day 11
Chapter 1

어깨

남성의 어깨는 소녀보다 넓게 잡습니다. 또한 남성은 앞가슴 두께도 있으므로
어깨 윗면의 입체감을 더욱 의식하고, 옷이 평면적으로 되지 않도록 주의합니다.

어깨(청년)

1 단순 밑그림 덧그리기

2 맨몸 덧그리기

1 견본

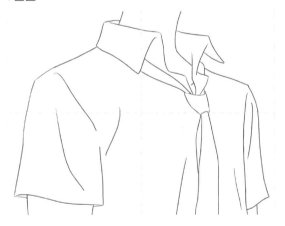

2 덧그리기

1 남여 비교

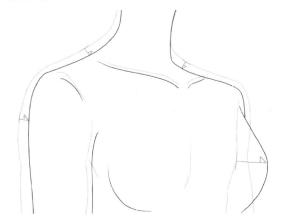

2 맨몸 덧그리기

1 견본

2 덧그리기

덧그려보자 (복습)

지금까지 연습한 내용을 떠올리며, 오른쪽 트레이싱용 그림의 선을 따라 그려보세요.
얼굴, 눈, 머리, 머리카락, 어깨를 잘 의식하고 소녀보다 좀 더 딱딱한 선으로 그리도록 합니다.

Ⅰ 견본

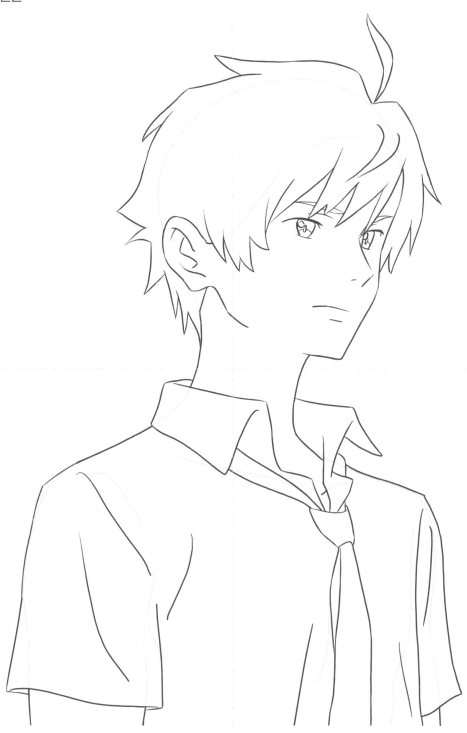

2 덧그리기

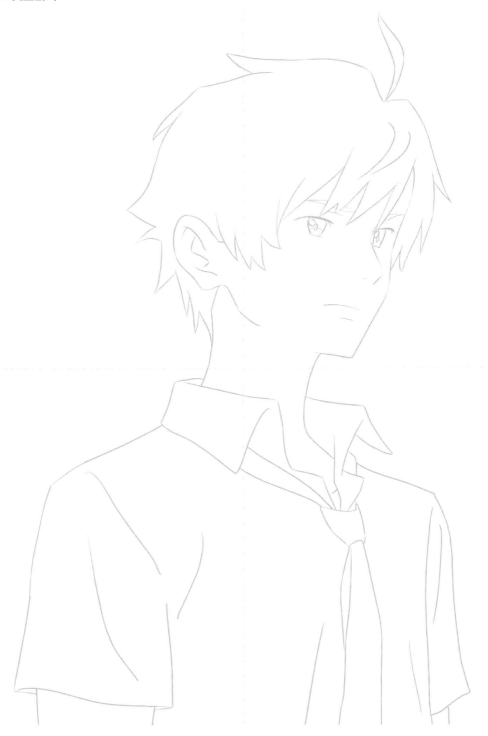

응용 (턱시도)

정장(턱시도)에 감도는 청결감과 옷깃 언저리 등의 장식성을 샤프하게 묘사합니다.
몸에 꼭 맞는 느낌도 잊지 않도록 합니다.

덧그리기

견본

1 견본

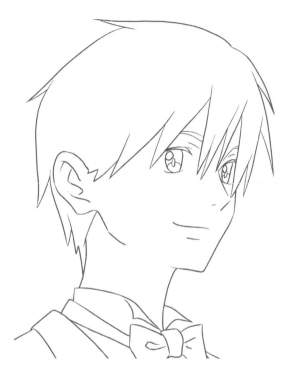

2 전체 & 중간 덧그리기

3 덧그리기 [짙은 선]

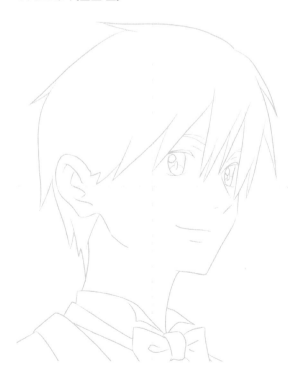

4 덧그리기 [옅은 선]

응용 (기모노)

앞 페이지의 캐릭터와는 분위기가 확 달라진 기모노 차림의 청년입니다.
앞머리를 올리면 기품과 늠름함을 강조할 수 있습니다.

덧그리기

견본

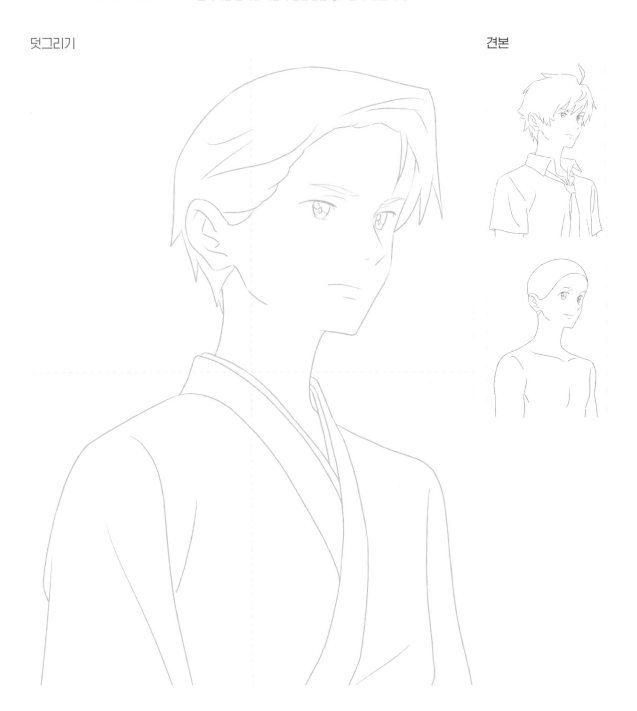

1 견본

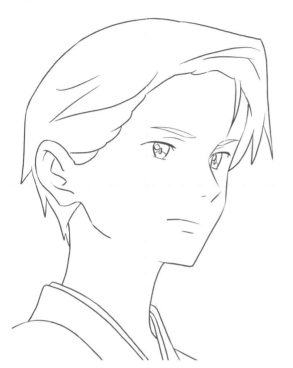

2 전체 & 중간 덧그리기

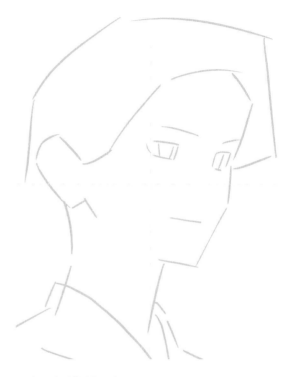

3 덧그리기 [짙은 선]

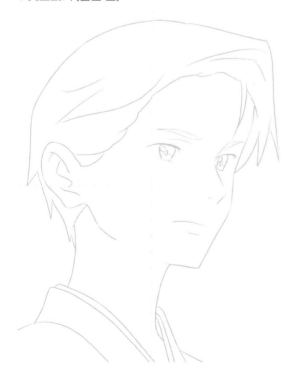

4 덧그리기 [옅은 선]

응용 (미녀)

성인 남성을 바탕으로 여성을 그릴 수도 있습니다.
어깨를 좁게, 목은 가늘게 하는 등 전체적으로 약간 가냘프게 하고 몸통에 가슴을 그려 넣습니다.
여기에 머리와 옷을 바꾸면 또 느낌이 전혀 다른 여성이 됩니다.

덧그리기

견본

견본　　　　　　덧그리기

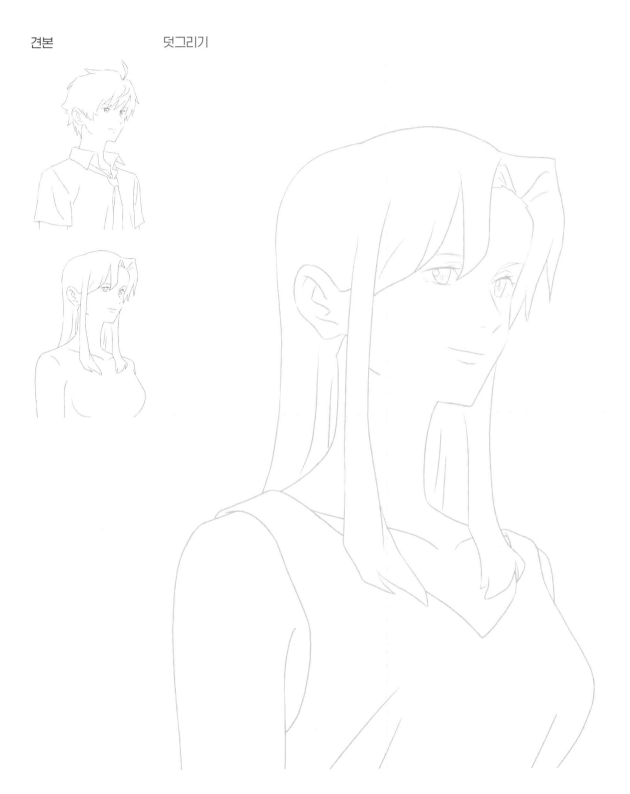

Challenge

밑그림 위에 나만의 캐릭터를 그려보자

남성과 여성의 밑그림을 바탕으로 좋아하는 캐릭터를 그려보세요.
눈, 머리카락, 옷의 조합에 따라 자신만의 오리지널 캐릭터를 그릴 수 있습니다.

참고

남성용

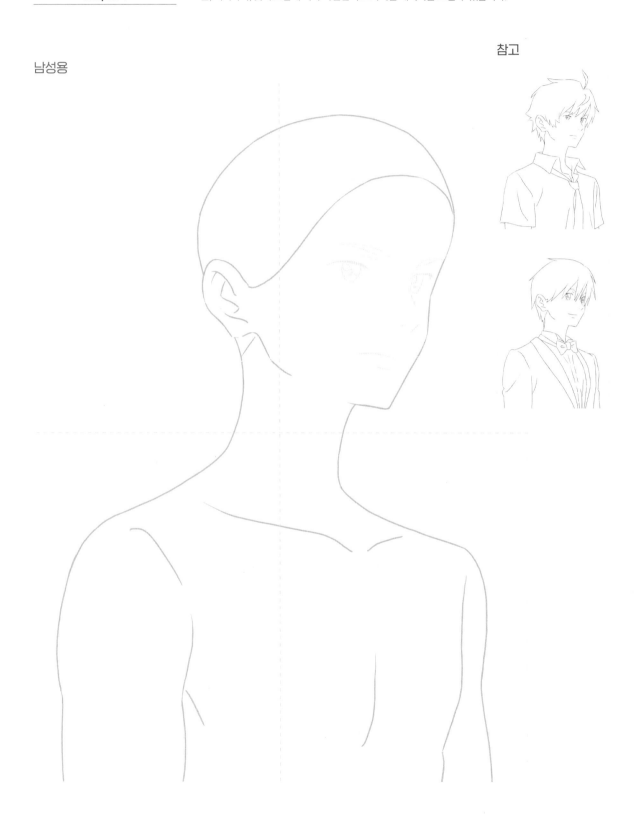

참고

여성용

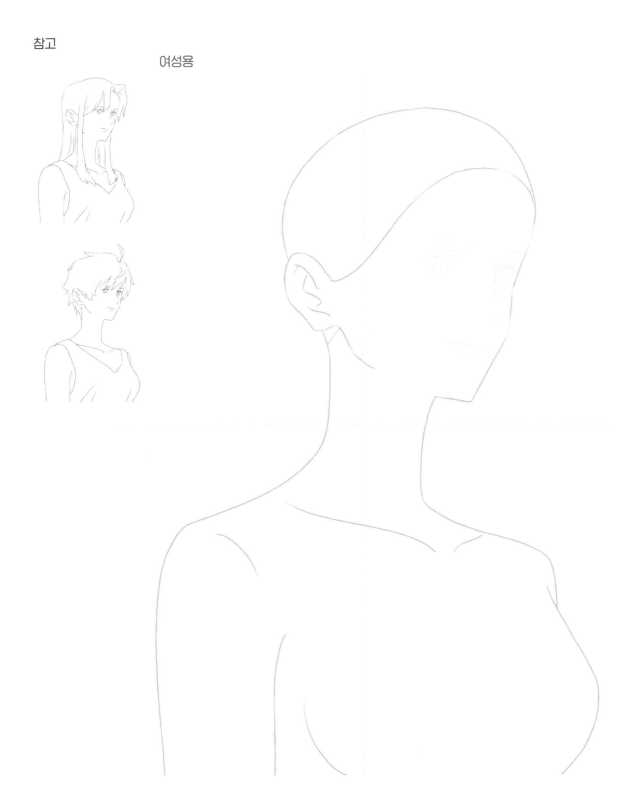

연필과 펜 돌리기

① 덧그리는 중에
연필이나 샤프의 심이 닿아서
선이 굵어져 버리면...

② 연필이나 펜을
뱅그르르 돌려서

③ 심 끝의 뾰족한 부분으로
다시 그리기 시작합니다.

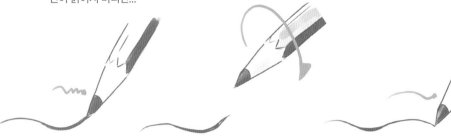

심의 볼록한 부분으로 강약 주기

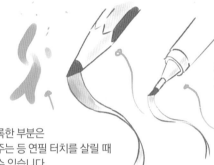

또한 반대로 회전시키지 않고
고정하여 강약을 줄 수도 있습니다.

심의 볼록한 부분은
효과를 주는 등 연필 터치를 살릴 때
사용할 수 있습니다.

종이 돌리기

오른손잡이는 왼쪽으로 볼록한 곡선을 그리기 쉽습니다.
종이를 돌리면서 그리기 쉬운 곡선으로 그려보세요.

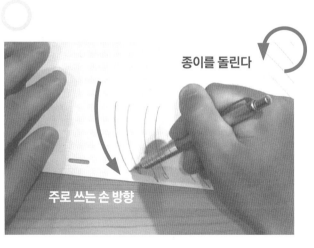

종이를 돌린다

주로 쓰는 손 방향

잘못된 방법

자신이 그리기 쉬운 방향과 반대로
휜 곡선을 그리면 선을 긋기 어려워서
선이 삐뚤빼뚤해지거나
깔끔한 곡선을 그릴 수 없게 됩니다.

결국은 「몸」!

066 일러스트 갤러리

074 이론 설명 — 전신

081 **전신 미소녀 편**

082 Day 15 / 덧그려보자 (워밍업)

084 Day 16 / 도형 밑그림

086 Day 17 / 단순 밑그림 & 맨몸 & 덧그려보자 (복습)

090 Day 18 / 응용 (메이드 스타일 & 기모노)

094 Day 19 / 응용 (캐주얼 & 소년 | 맨몸)

098 Day 20 / 응용 (소년 & 소년 | 스탠드칼라 교복)

102 Day 21 / 응용 (포즈 & 걷기 & 달리기)

108 Column 3 : 그릴 때의 자세도 의식하자 !

109 **전신 미청년 편**

110 Day 22 / 덧그려보자 (워밍업)

112 Day 23 / 도형 밑그림

114 Day 24 / 단순 밑그림 & 맨몸 & 덧그려보자 (복습)

118 Day 25 / 응용 (턱시도 & 기모노)

122 Day 26 / 응용 (캐주얼 & 미녀 | 맨몸)

126 Day 27 / 응용 (미녀 & 미녀 | 코트)

130 Day 28 / 응용 (포즈 & 걷기)

Chapter 2

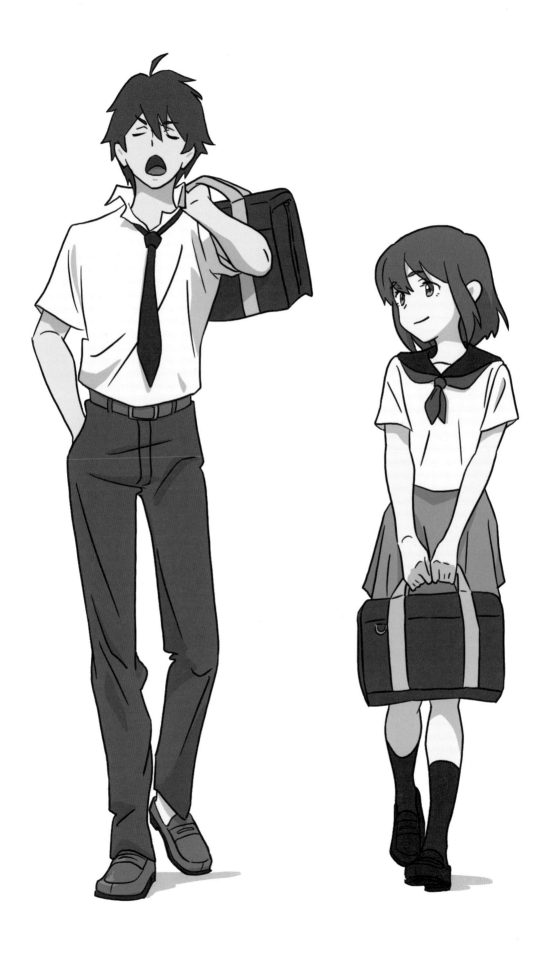

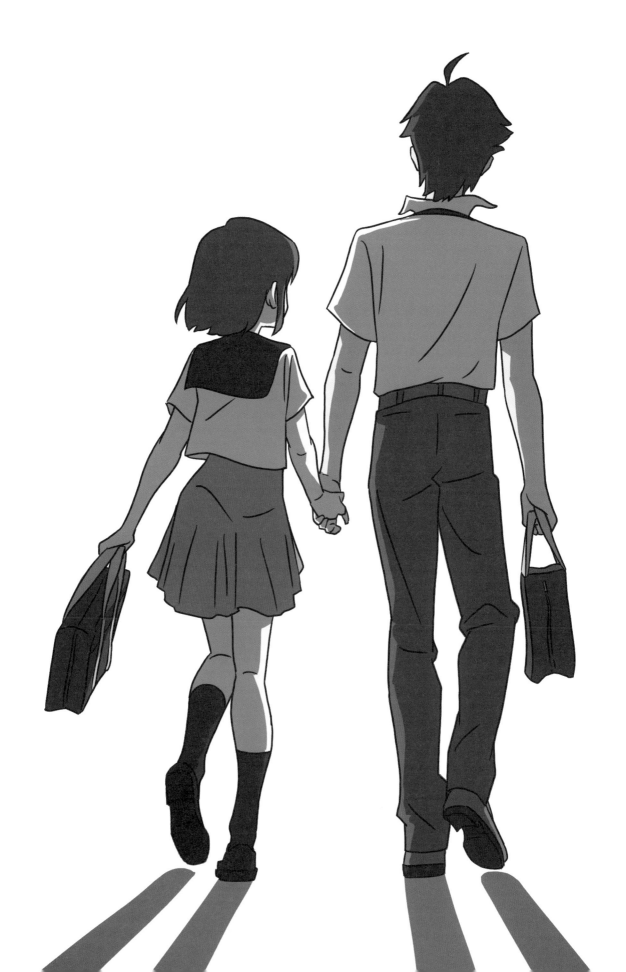

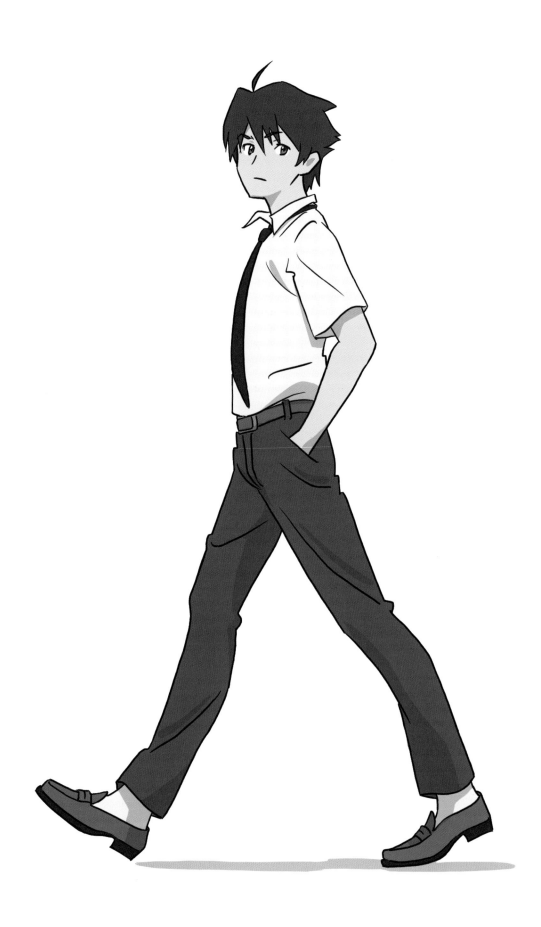

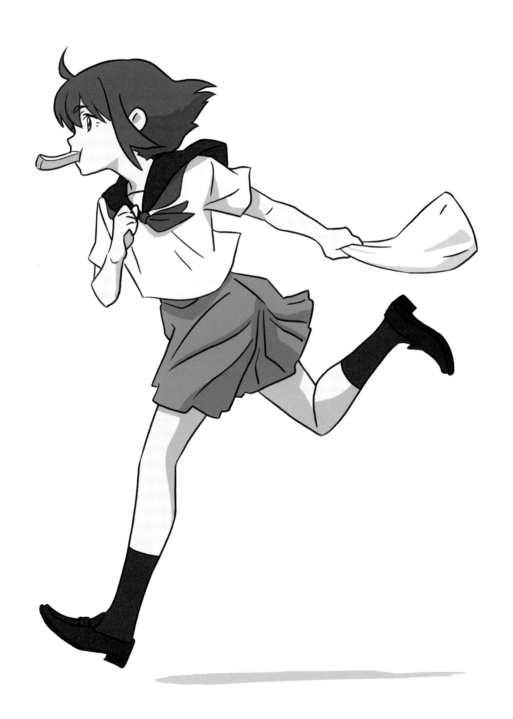

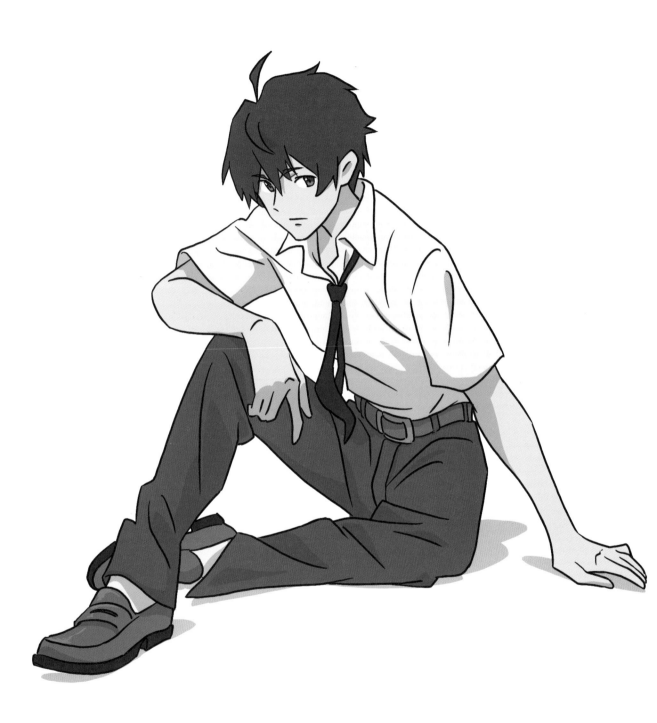

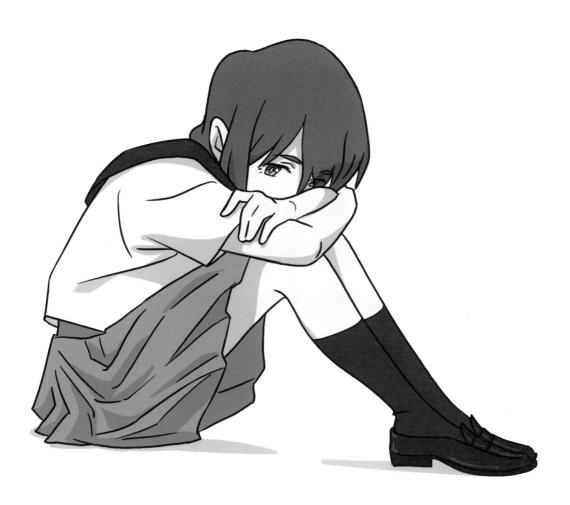

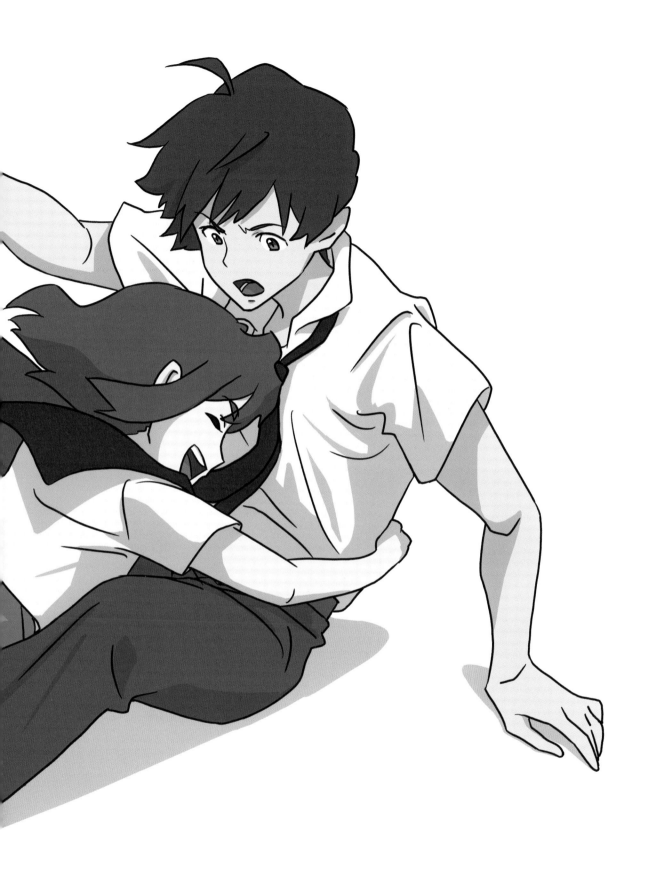

전신

상반신 그리기로 기초를 배웠다면 다음은 드디어 전신 그리는 법을 배울 차례입니다. 캐릭터는 전신이 갖추
어지면 팔과 다리가 더해져 그림의 정보량도 많아지고 독립적인 존재가 됩니다. 전신을 그릴 때는 근육과 옷
의 주름 등 세세한 부분에 눈이 가기 쉽지만, 얼마나 '단순화'하여 파악하는가가 중요한 포인트입니다.

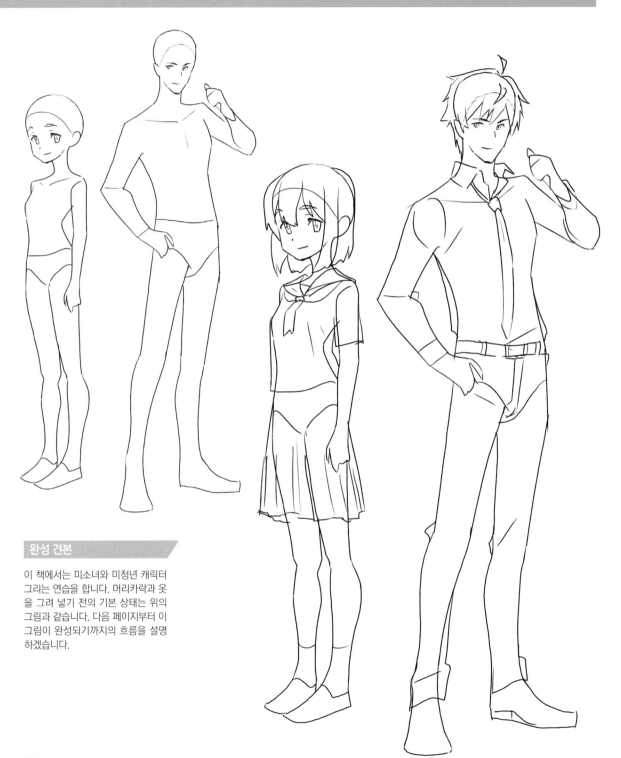

완성 견본

이 책에서는 미소녀와 미청년 캐릭터
그리는 연습을 합니다. 머리카락과 옷
을 그려 넣기 전의 기본 상태는 위의
그림과 같습니다. 다음 페이지부터 이
그림이 완성되기까지의 흐름을 설명
하겠습니다.

1 밑그림 만드는 법

먼저 사람의 외모를 가장 단순한 형태로 묘사하면 동그라미(머리)와 사다리꼴(몸)의 두 가지 도형만으로 표현할 수 있습니다. 화장실 마크를 떠올리면 이해하기 쉽습니다.

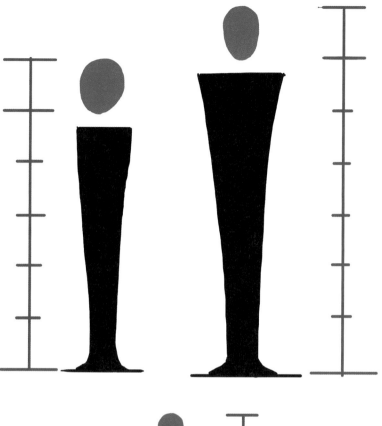

Pattern 1

머리 길이와 키의 비율

동그라미와 사다리꼴로 전신을 표현할 때 의식해야 할 점은 '머리 길이와 키의 비율'입니다. 이를 어떻게 하느냐가 어떠한 캐릭터를 그릴지를 정하는 첫걸음입니다.

 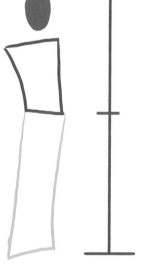 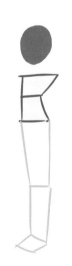 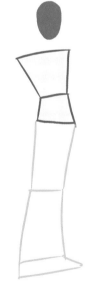

Pattern 2

도형 밑그림 1

머리 길이와 키의 비율을 정했다면 그다음엔 몸통과 다리를 나눕니다. 몸통은 생각보다 짧고, 다리는 전체 높이의 약 50%가 될 정도로 깁니다. 이 단계에서는 머리부터 발밑까지의 무게 중심을 의식하여 '단단히 서 있는' 모습을 상상합니다.

Pattern 3

도형 밑그림 2

그다음 상반신의 사다리꼴을 허리의 잘록한 부분에서 분할하고, 하반신의 사다리꼴은 무릎과 발목 부근에서 분할하여 각각을 작은 사다리꼴로 그립니다. 이렇게 하면 사람이 서 있는 모습으로 보이기 시작합니다.

2 손발 그리는 법

머리의 동그라미와 몸을 분할한 사다
리꼴만으로 대략 사람 모습을 표현할
수 있게 되었습니다. 이제 몸과 마찬가
지로 손과 발을 가늘고 긴 사다리꼴로
만들어 붙여보겠습니다. 이렇게 하면
사람 모습에 더욱 가까워지는 것을 알
수 있습니다.

손발도 될 수 있는 한 사다리꼴, 타원
등과 같이 각기 다루기 쉬운 모양으로
배치합니다. 이때 중요한 것은 손발 전
체의 균형과 비율을 고려하여 배치해
야 한다는 것입니다.

단순 밑그림

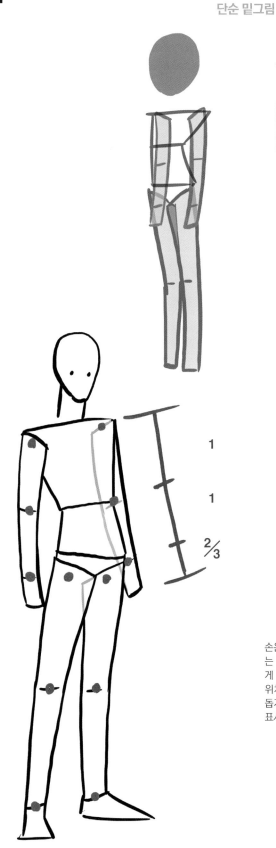

손은 위에서부터 '1:1:2/3'로, 다리
는 '1:1'로 선을 그어 나눕니다. 이렇
게 하면 손과 다리의 표준적인 관절
위치를 표현할 수 있습니다. 이해를
돕기 위해 왼쪽 예시에 빨간색 점으로
표시하였습니다.

3 관절과 가동범위의 주의점

관절의 위치를 정했다면 팔을 들어 올려 보세요. 팔을 올리면 손만 올라가지 않고 반드시 어깨와 함께 올라갑니다. 또한 동시에 반대쪽 어깨가 내려가는 등 전신이 연동하여 움직이는 것을 거울이나 셀카로 확인해 보세요.

팔과 어깨의 가동범위

✕

팔만 올라가는 일은 없다!!
반드시 어깨도
같이 올라간다.

○

손을 들면
같은 쪽 어깨도 올라간다.
반면에 반대쪽 어깨는
내려간다.

✕

흔히 볼 수 있는
잘못된 예로,
허벅지에서 꺾이고 말았다.

○

다리는
고관절을 기점으로
생각보다 위에서
구부러진다.

다리의 가동범위

다리는 고관절과 연결된 부분부터 올라가므로 허벅지에서 꺾이지 않습니다. 이는 걷는 자세, 달리는 자세, 여러 동작 등을 그릴 때 약동감을 표현하는 것과 관계가 있습니다. 손발을 움직이면 '어깨와 허리가 함께 움직인다'는 것을 기억하세요.

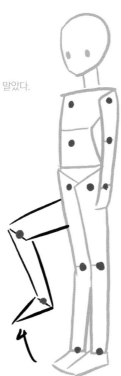

4 골격과 근육의 엇갈림

손발의 비율을 충분히 의식하고, '관절의 엇갈림'을 더합니다. 이렇게 하면 흔히 볼 수 있는 사실적이고 멋진 손발이 그려집니다. 갑자기 이 형태를 그리려고 하면 모양이 무너져 버릴 수 있으므로, 끝까지 전체와의 균형을 계속 의식해야 합니다.

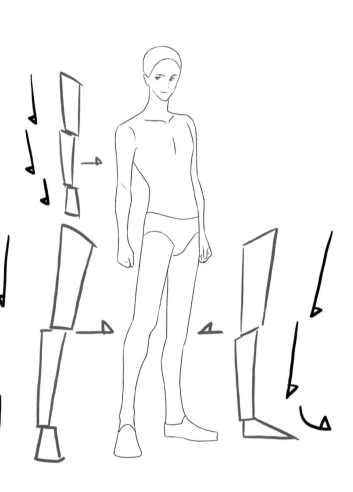

손발의 골격은 서로 비슷하여, 관절이 어긋나는 방식에 공통성을 보입니다.
'어깨 → 팔꿈치 → 손목'이 '안쪽 → 바깥쪽 → 안쪽' 형태가 되고,
마찬가지로 '고관절 → 무릎 → 발목'도 '안쪽 → 바깥쪽 → 안쪽' 형태가 됩니다.

손발을 관절마다 제각기 다르게 그리
면 균형이 안 맞게 되므로 주의합니다.
손발의 힘줄은 교차하면서 말단 부분
까지 이어집니다. 전체 균형을 보면서
근육도 배치해 주세요.

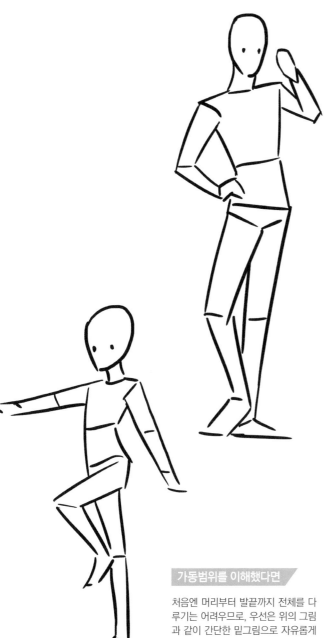

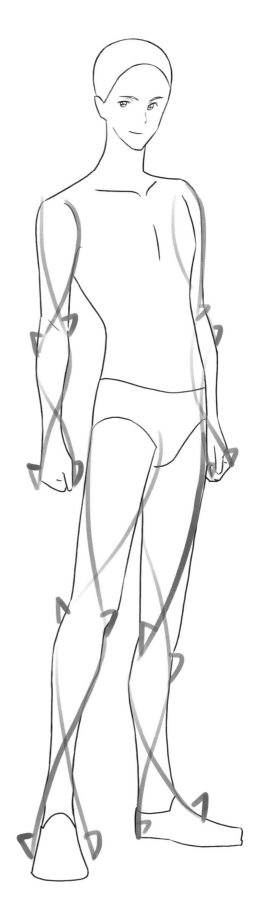

가동범위를 이해했다면

처음엔 머리부터 발끝까지 전체를 다
루기는 어려우므로, 우선은 위의 그림
과 같이 간단한 밑그림으로 자유롭게
포즈를 잡을 수 있도록 연습합니다.

5 단면의 의식과 접지면

지금까지 단순한 도형의 조합과 캐릭터의 전신 묘사에 대해 다루었습니다. 마지막으로 캐릭터의 입체적인 표현을 위해 필요한 전체적인 입체감과 발밑 접지면에 대해 설명하겠습니다.

단면 의식

캐릭터에 입체감을 주려면 2차원적으로 평평하게 그리는 것이 아니라, 하나의 입체적인 원기둥 모양의 공간에 있다고 생각하여 그립니다. 캐릭터가 입체적인 공간에 존재하면, 자연스럽게 시점과 단면이 존재하게 됩니다. 오른쪽 그림의 파란색 직선 부분이 시점이 되고, 그것을 기준으로 파란색 타원이 상하 대칭으로 벌어진 형태가 됩니다. 공간을 통일하면 이처럼 전신에 일체감이 생깁니다.

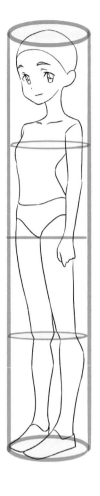
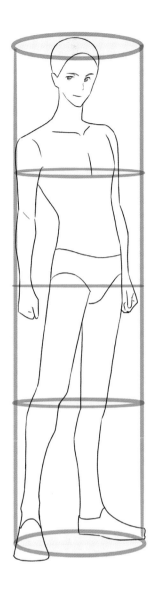

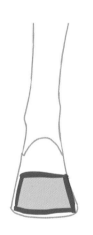
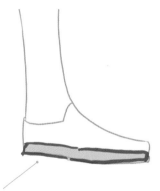

① 발바닥을 하나의 판으로 생각하여 공간에 배치한다.

접지면

캐릭터가 '지면에 서 있는 것처럼 보이게 하기' 위해서는 발바닥을 하나의 판으로 생각하고, 여기서부터 발목까지 입체감을 더해 갑니다. 이렇게 하면 '발이 땅에 붙어 안정적인' 그림으로 묘사할 수 있습니다.

② 두께를 더하면 그대로 신발 모양이 된다.

Day 15

덧그려보자 (워밍업)

상반신보다 정보량이 증가하는 전신 그리기입니다.
먼저 세일러복 차림으로 자연스럽게 서 있는 모습과
맨몸으로 자연스럽게 서 있는 모습을 따라 그리며 전체적인 모습을 파악하세요.

1 견본

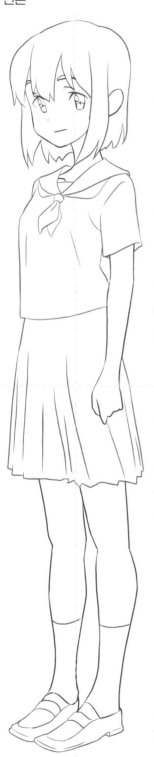

2 덧그리기 (짙은 선)

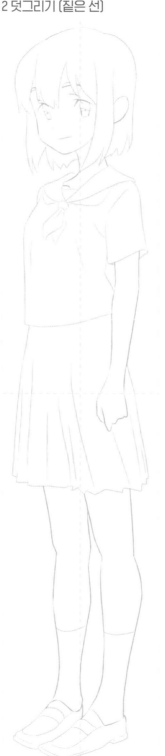

3 덧그리기 (옅은 선)

1 견본

2 덧그리기 (짙은 선)

3 덧그리기 (옅은 선)

도형 밑그림

동그라미와 사다리꼴뿐인 간단한 도형으로 사람의 전신을 표현할 수 있습니다.
이 단계에서는 소녀의 머리 길이와 키의 비율, 어깨너비, 서 있는 포즈를 설계합니다.
이는 실전에서 처음부터 그릴 때도 마찬가지입니다.

1 견본

2 덧그리기 (짙은 선)

3 덧그리기 (옅은 선)

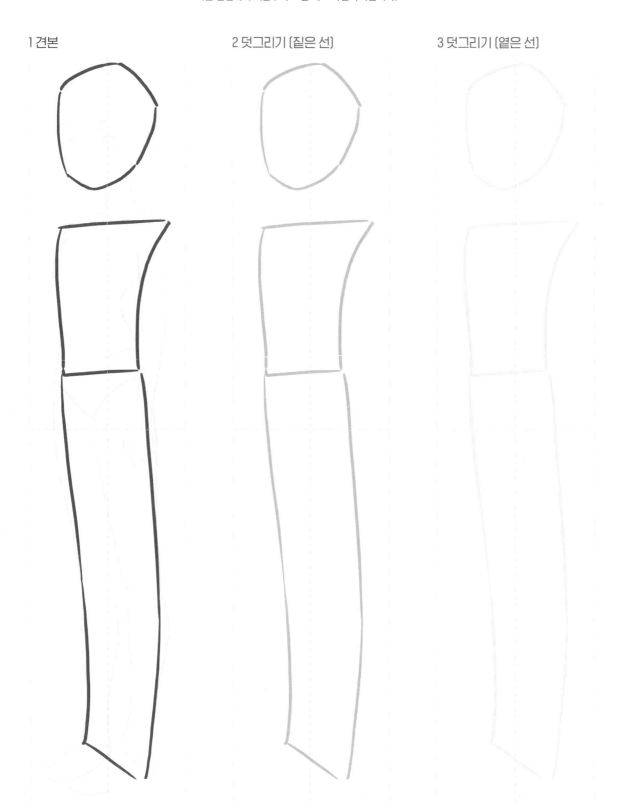

1 견본 2 덧그리기 (짙은 선) 3 덧그리기 (옅은 선)

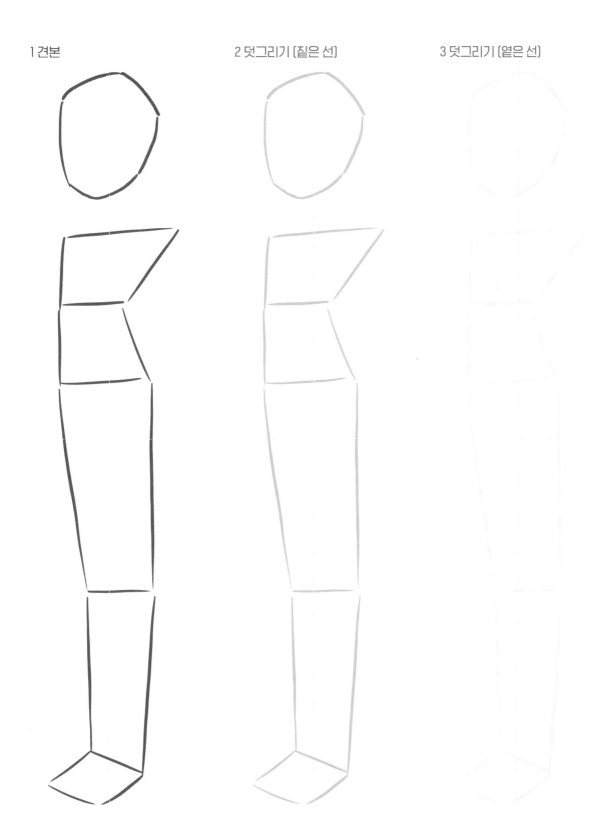

Day 17

단순 밑그림 & 맨몸

도형 밑그림을 바탕으로 손발의 간단한 모양을 더하면 더욱 인체같아 보입니다.
가슴과 손발 골격의 엇갈림을 더하면 더 사실적으로 표현할 수 있습니다.

1 견본

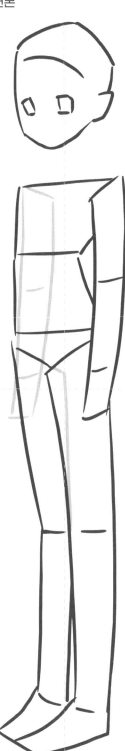

2 덧그리기 (짙은 선)

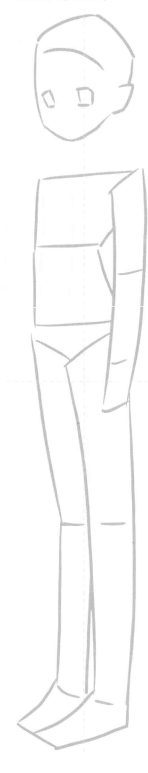

3 덧그리기 (옅은 선)

1 견본

2 덧그리기 (짙은 선)

3 덧그리기 (옅은 선)

Day 17

덧그려보자 (복습)

옷을 입은 전신을 그릴 때도 스커트와 신발 등을 먼저 간단한 모양으로 잡고,
크기와 배치를 확실히 설계한 다음, 주름과 디자인 등 세세한 부분을 그려 넣습니다.

1 견본

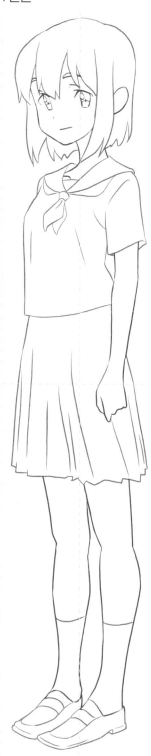

2 중간 덧그리기

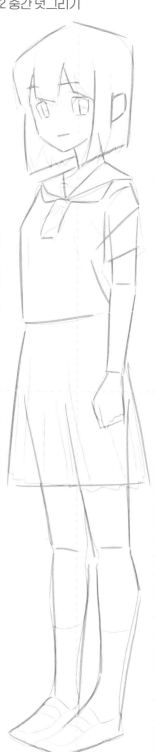

3 덧그리기 (짙은 선)

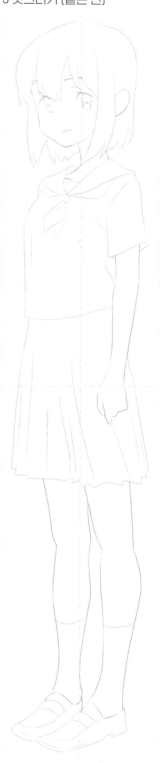

4 덧그리기 (짙은 선)　　　　　5 덧그리기 (옅은 선)　　　　　6 덧그리기 (옅은 선)

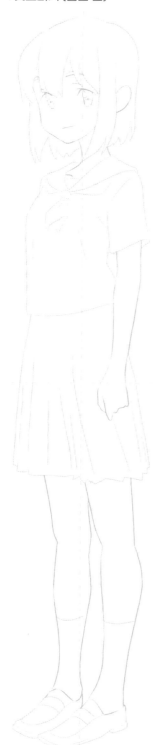

Day 18

응용 (메이드 스타일)

메이드 스타일은 목 언저리의 리본과 세일러복보다 미니스커트 부분이 포인트입니다.
미니스커트와 오버 니 삭스 사이에 허벅지의 맨살이 노출되는 부분을 만들면
귀여움에 섹시함이 더해집니다.

참고

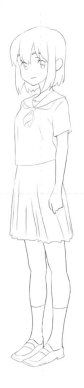

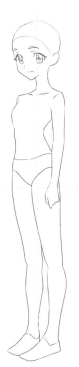

1 견본

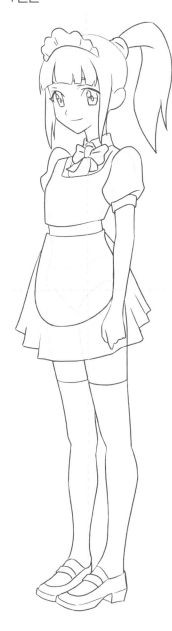

2 중간 덧그리기

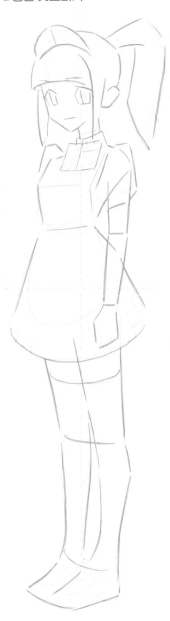

3 덧그리기 (짙은 선) 4 덧그리기 (짙은 선) 5 덧그리기 (옅은 선)

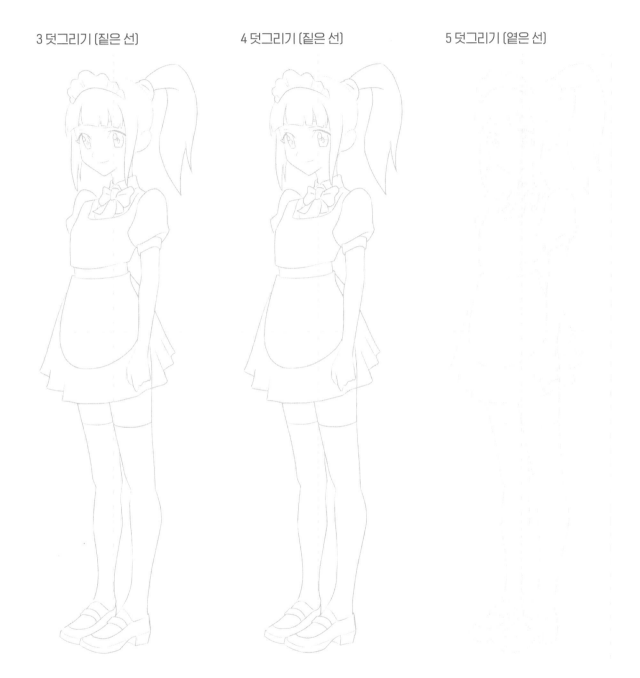

Day 18

응용 (기모노)

기모노는 몸 전체를 원기둥이 감싸고 있다고 생각합니다.
옷매무새, 소품, 무늬 등으로 정장, 평상복, 나이, 계절감 등을 표현할 수 있으므로,
캐릭터와 장면에 맞춘 사전 조사가 중요합니다.

참고

1 견본

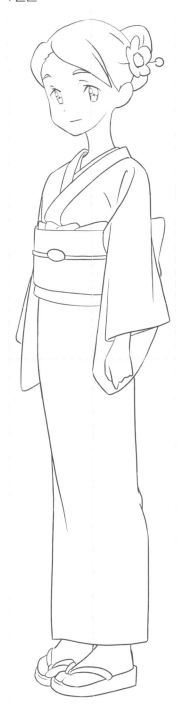

2 중간 덧그리기

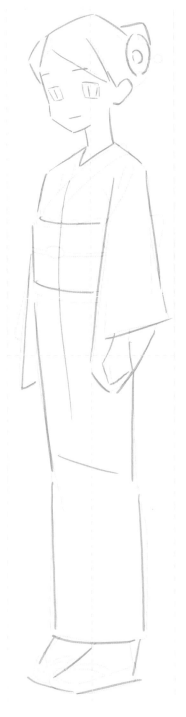

3 덧그리기 (짙은 선)　　　　4 덧그리기 (짙은 선)　　　　5 덧그리기 (옅은 선)

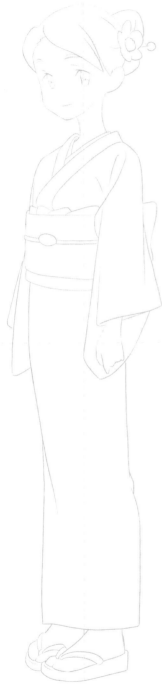

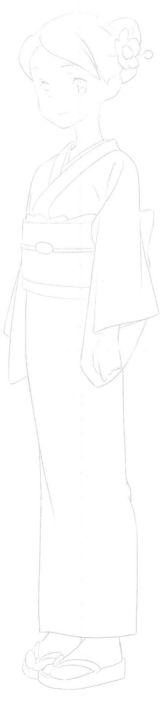

Day 19

응용 (캐주얼)

야구 모자를 씌우면 머리 형태가 확실히 드러나므로, 밑그림의 모양을 특히 의식합니다.
파카 후드는 세일러복 옷깃을 응용하여 그릴 수 있습니다.

참고

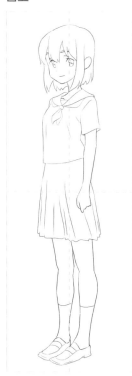

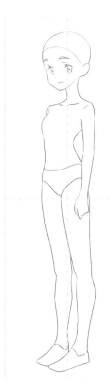

1 견본

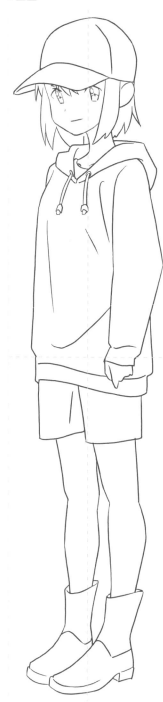

2 중간 덧그리기

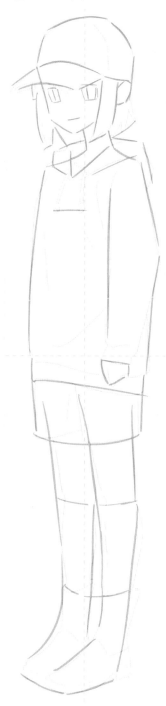

3 덧그리기 (짙은 선) 4 덧그리기 (짙은 선) 5 덧그리기 (옅은 선)

Day
Chapter 2
19

응용 (소년 | 맨몸)

맨몸 밑그림에서 소년과 소녀의 차이는 볼록한 가슴과 약간의 어깨너비 차이밖에 없습니다.
따라서 헤어스타일과 복장으로 남녀 차이를 표현하는 편이
보는 사람에게 좀 더 정확한 정보를 줄 수 있습니다.

참고

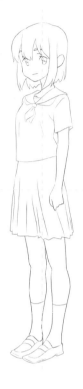

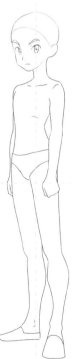

1 견본

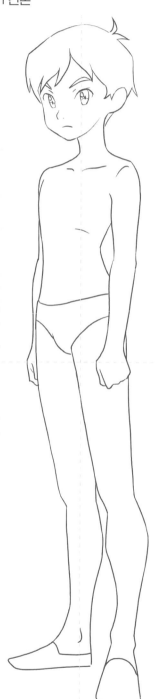

2 중간 덧그리기

3 덧그리기 (짙은 선) 4 덧그리기 (짙은 선) 5 덧그리기 (옅은 선)

응용 [소년]

앞(94p)에서 나온 소녀와 같은 파카 후드를 입혔지만, 머리카락을 짧게 하고
무릎부터 발끝을 바깥으로 향하게 하면 소년다운 활발한 이미지를 표현할 수 있습니다.

참고

1 견본

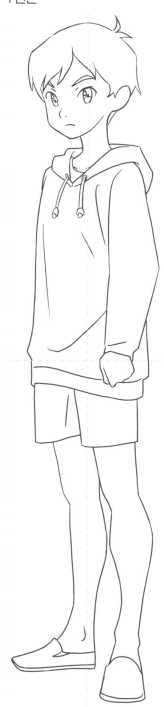

2 중간 덧그리기

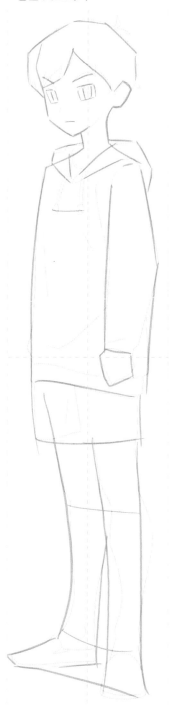

3 덧그리기 (짙은 선) 4 덧그리기 (짙은 선) 5 덧그리기 (옅은 선)

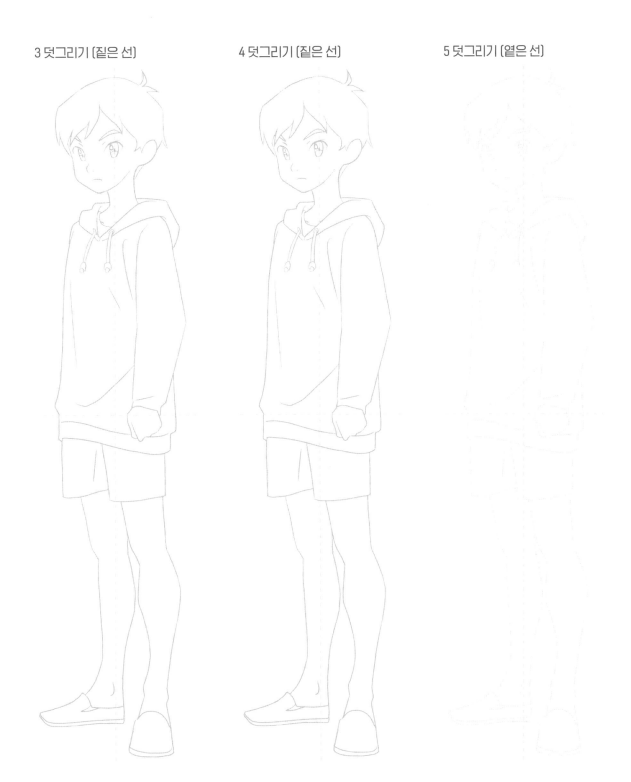

Day 20

응용 (소년 | 스탠드칼라 교복)

스탠드칼라 교복을 입힐 때는 가급적 맨몸 밑그림의 모양을 살립니다.
특히 어깨와 허리에 상의와 바지를 매달아 늘어뜨린 듯한 느낌이 중요합니다.

참고

1 견본

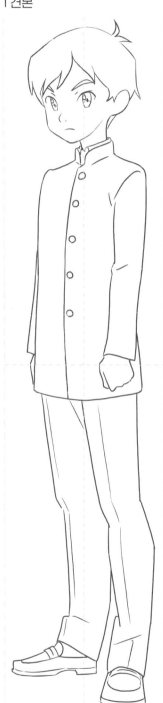

2 중간 덧그리기

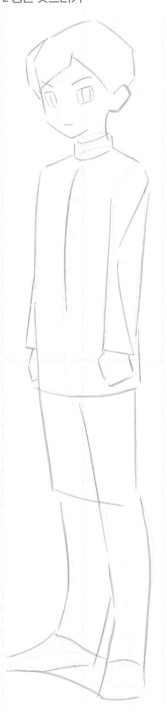

3 덧그리기 (짙은 선)

4 덧그리기 (짙은 선)

5 덧그리기 (옅은 선)

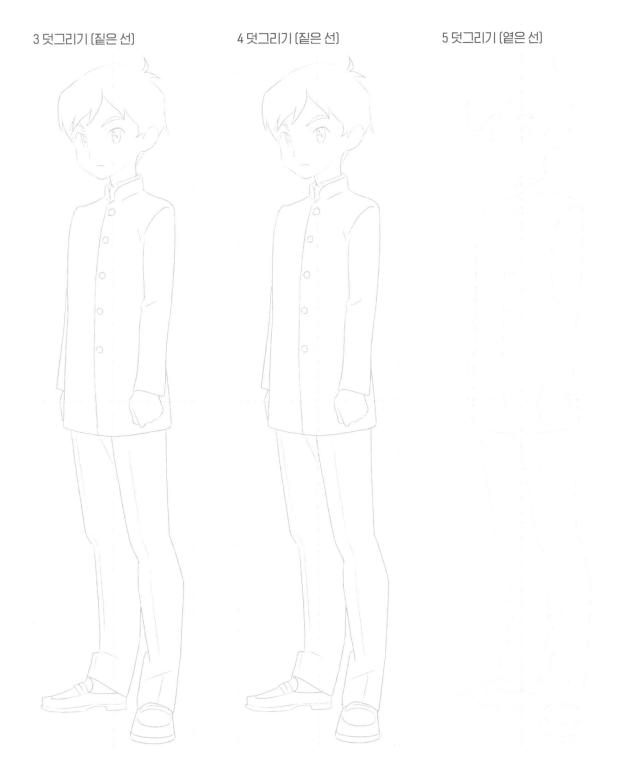

응용 (포즈)

지금까지 그려 온 밑그림을 바탕으로 손발에 변화를 주면 생기 넘치는 포즈를 그릴 수 있습니다.
손발을 동시에 올릴 때 어깨와 허리도 함께 움직이도록 하면 인간다운 약동감을 표현할 수 있습니다.

1 견본

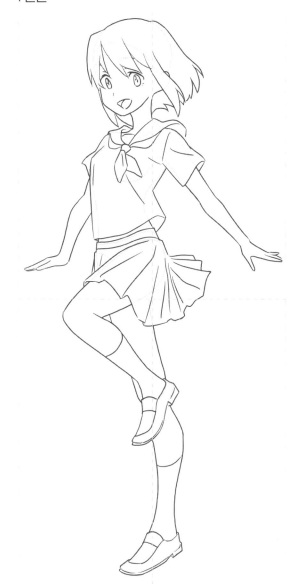

2 단순 밑그림 덧그리기

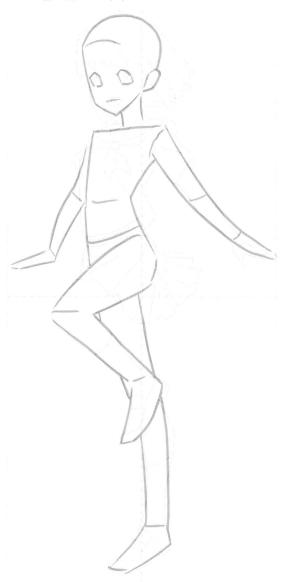

3 덧그리기

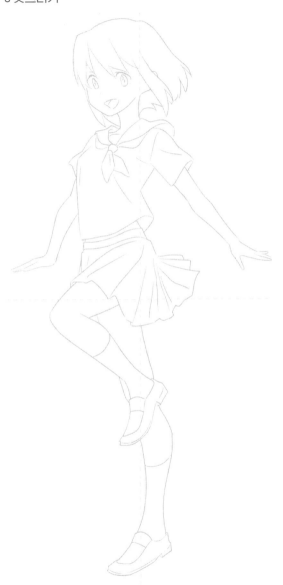

챌린지
밑그림 위에 나만의 캐릭터를 그려보자

Day 21

응용 (걷기)

소녀가 걷는 모습의 밑그림을 토대로 좋아하는 캐릭터를 그려보세요.
눈, 머리카락, 옷의 조합에 따라 자신만의 오리지널 캐릭터를 그릴 수 있습니다.

1 견본

2 전체 덧그리기

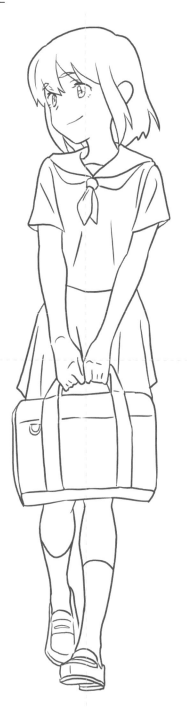

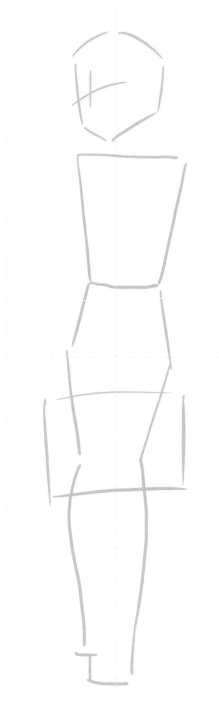

3 덧그리기

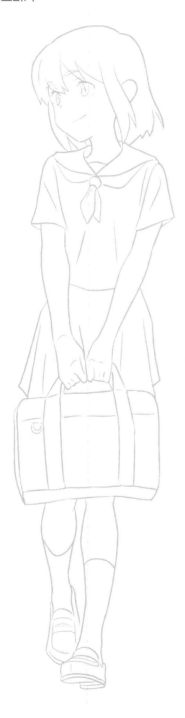

챌린지
밑그림 위에 나만의 캐릭터를 그려보자

응용 (달리기)

소녀가 달리는 모습의 밑그림을 토대로 좋아하는 캐릭터를 그려보세요.
눈, 머리카락, 옷의 조합에 따라 자신만의 오리지널 캐릭터를 그릴 수 있습니다.

1 견본

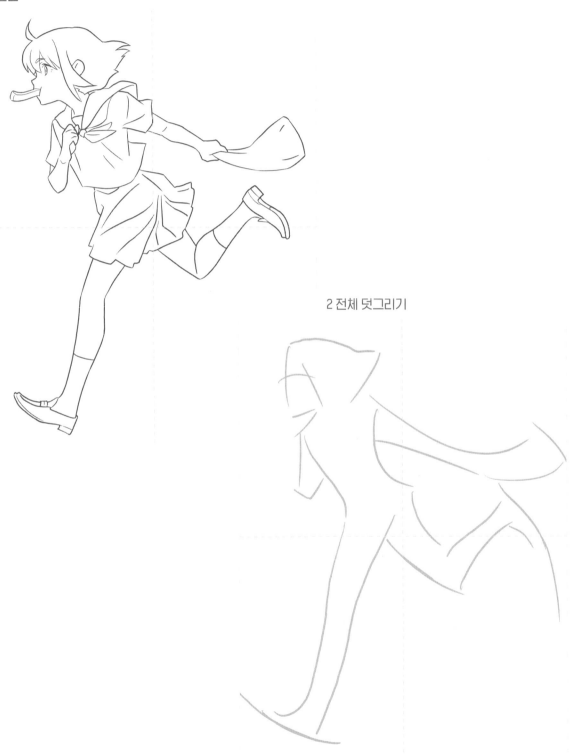

2 전체 덧그리기

3 덧그리기

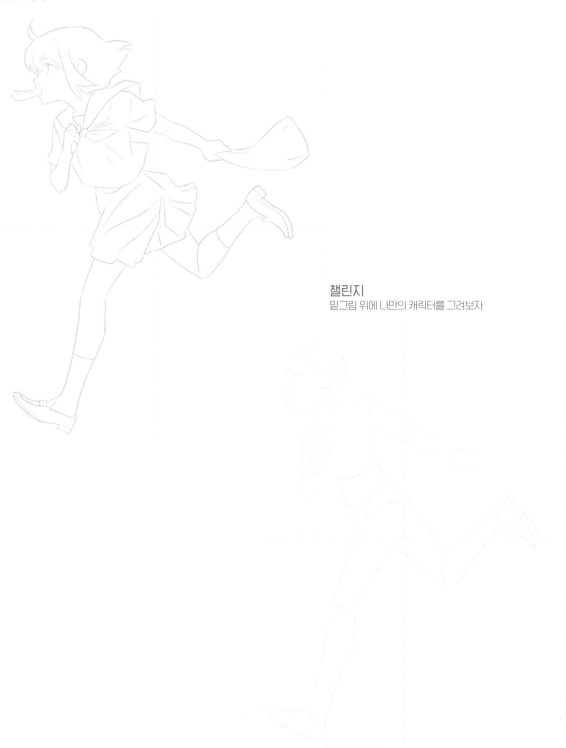

챌린지
밑그림 위에 나만의 캐릭터를 그려보자

그릴 때의 자세도 의식하자!

전체적인 형태를 의식하며 그리는 자세

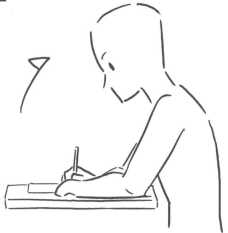

될 수 있는 한 종이 전체를 바라보면서 '전체 중의 하나'라는 생각으로 그립니다.
처음엔 이렇게 상체를 세우면 손 주변이 불안정해서 그리기가 어려울 수도 있지만,
가급적 이 자세로 그리도록 합니다.

세세한 부분을 그리는 자세

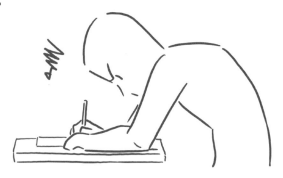

크기가 작은 눈 등 세세한 부분을 그릴 때의 자세인데,
장시간 이 자세로 그리는 것은 바람직하지 않습니다.
시야가 좁아지며 전체적인 균형이 안 맞게 되기 때문입니다.
신체의 부담이 커질 수도 있으므로 주의하도록 합니다.

디지털로 그리는 경우에도 지나치게 확대하면 균형이 안 맞게 되므로 주의합니다.
화면을 자주 확대, 축소하며 항상 전체적인 균형을 의식하세요.

Day 22
Chapter 2

덧그려보자 (워밍업)

소녀와 마찬가지로 상반신보다 정보량이 많아진 청년이 교복 차림, 맨몸으로
자연스럽게 서 있는 모습입니다. 우선 덧그리면서 소녀와의 차이점을 파악해 보세요.

1 견본

2 덧그리기 (짙은 선)

3 덧그리기 (옅은 선)

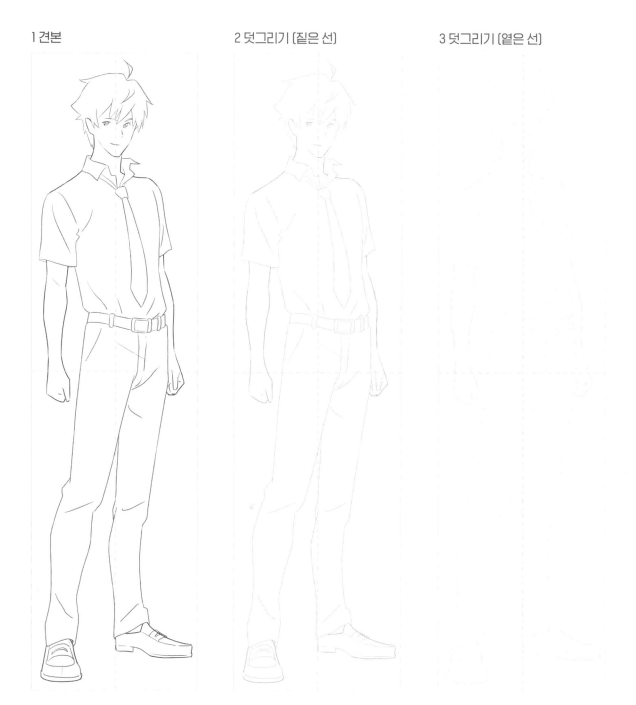

1 견본

2 덧그리기 (짙은 선)

3 덧그리기 (옅은 선)

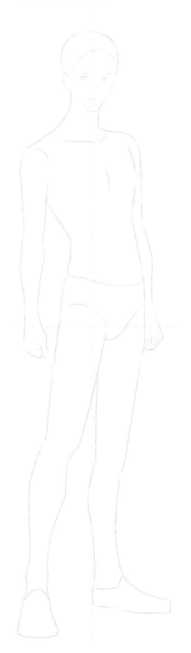

Day 23

Chapter 2

도형 밑그림

동그라미와 사다리꼴뿐인 간단한 도형으로 사람의 전신을 표현할 수 있습니다.
이 단계에서는 청년의 머리 길이와 키의 비율, 어깨너비, 서 있는 포즈를 설계합니다.
이는 실전에서 처음부터 그릴 때도 마찬가지입니다.

도형 밑그림 1

1 견본 2 덧그리기 (짙은 선) 3 덧그리기 (옅은 선)

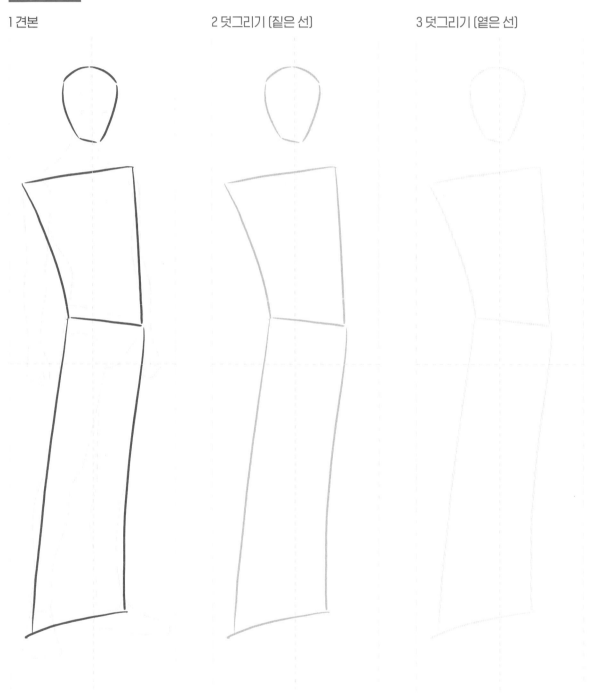

1 견본

2 덧그리기 (짙은 선)

3 덧그리기 (옅은 선)

단순 밑그림 & 맨몸

도형 밑그림을 바탕으로 손발의 간단한 모양을 더하면 더욱 인체같아 보입니다.
가슴과 손발 골격의 엇갈림을 더하면 더 사실적으로 표현할 수 있습니다.

단순 밑그림

1 견본 2 덧그리기 (짙은 선) 3 덧그리기 (옅은 선)

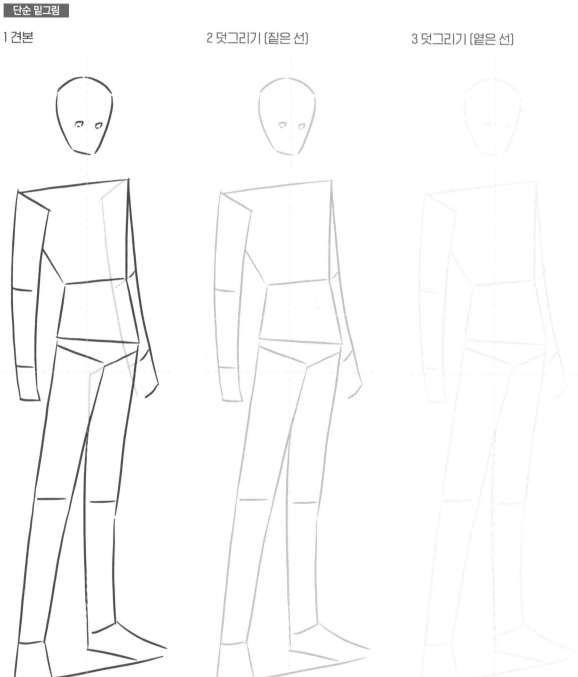

1 견본 2 덧그리기 (짙은 선) 3 덧그리기 (옅은 선)

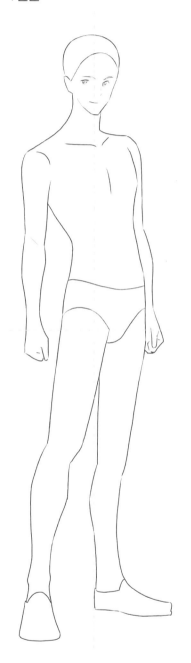

덧그려보자 (복습)

맨몸에 머리카락과 옷을 그린 전신 그림입니다.
옷을 입은 전신을 그릴 때도 셔츠와 신발 등을 먼저 간단한 모양으로 잡고,
크기와 배치를 확실히 설계한 다음, 주름과 디자인 등 세세한 부분을 그려 넣습니다.

1 견본

2 중간 덧그리기

3 덧그리기 (짙은 선)

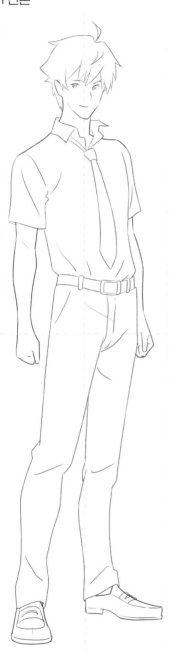

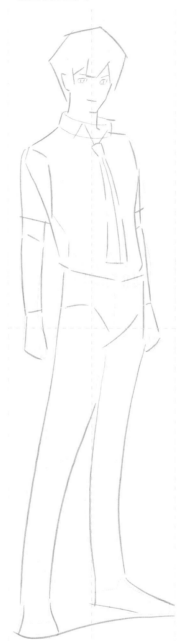

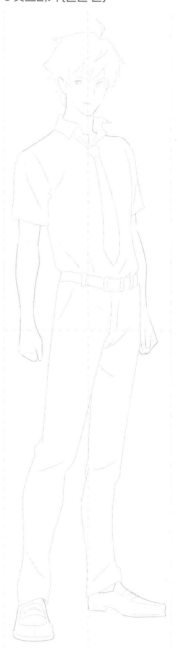

4 덧그리기 [짙은 선] 5 덧그리기 [옅은 선] 6 덧그리기 [옅은 선]

응용 (턱시도)

턱시도 차림을 그릴 때는 몸매가 멋지게 보이도록 의식합니다.
주름을 줄이면 원단의 고급스러움을 표현할 수 있습니다.

참고

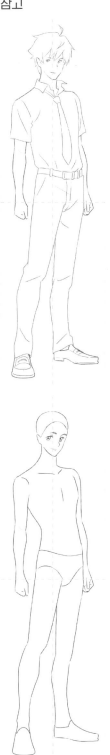

1 견본

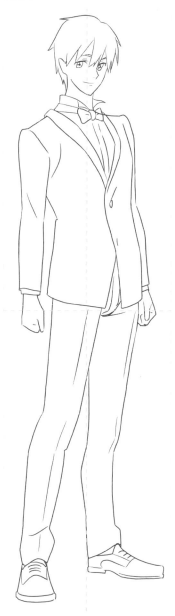

2 중간 덧그리기

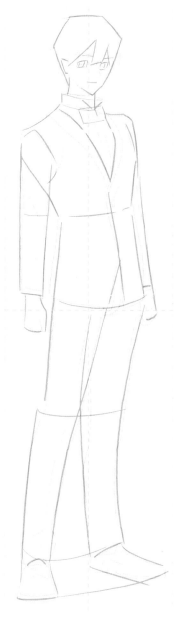

3 덧그리기 (짙은 선)　　　　4 덧그리기 (짙은 선)　　　　5 덧그리기 (옅은 선)

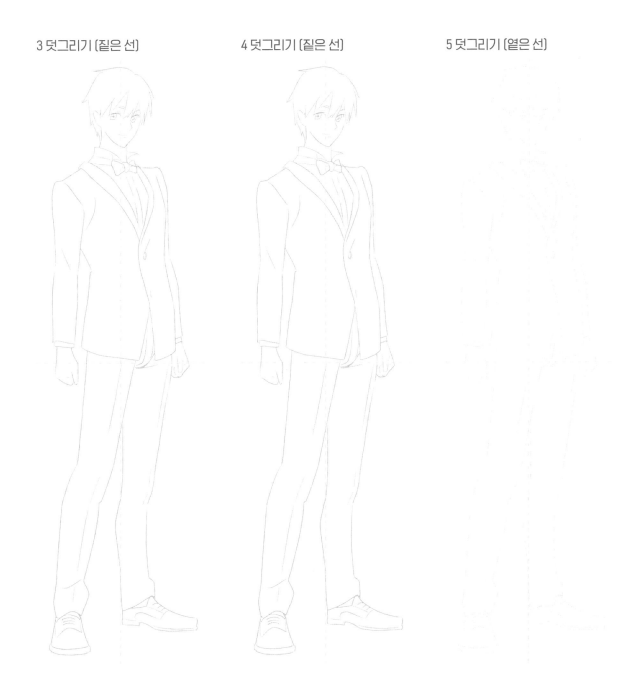

Day 25

응용 (기모노)

기모노도 어디까지나 전신 형태에 맞추어 천을 위에서부터 앉히는 것을 의식합니다.
옷깃의 긴 스트로크가 평행을 이루지 않도록 주의하세요.

참고

1 견본

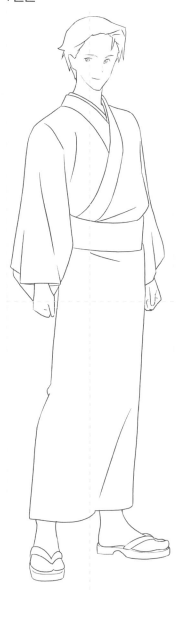

2 중간 덧그리기

3 덧그리기 (짙은 선) 4 덧그리기 (짙은 선) 5 덧그리기 (옅은 선)

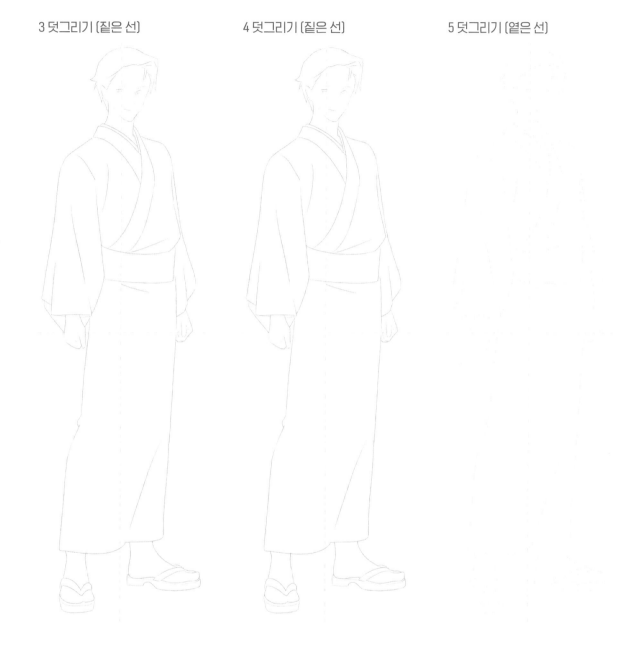

Day 26

응용 (캐주얼)

야구 모자를 씌우면 머리 형태가 확실히 드러나므로, 밑그림의 모양을 특히 의식합니다.
헐렁한 티셔츠 등은 맨몸 밑그림과 비교해 천이 얼마나 남는지 등을 파악합니다.

참고

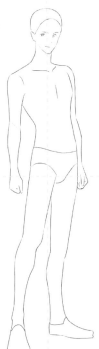

1 견본

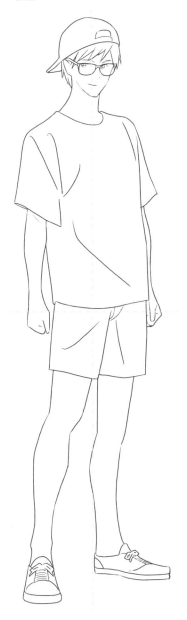

2 중간 덧그리기

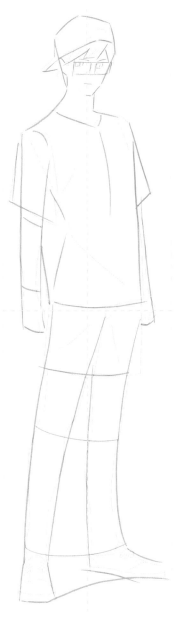

3 덧그리기 (짙은 선) 4 덧그리기 (짙은 선) 5 덧그리기 (옅은 선)

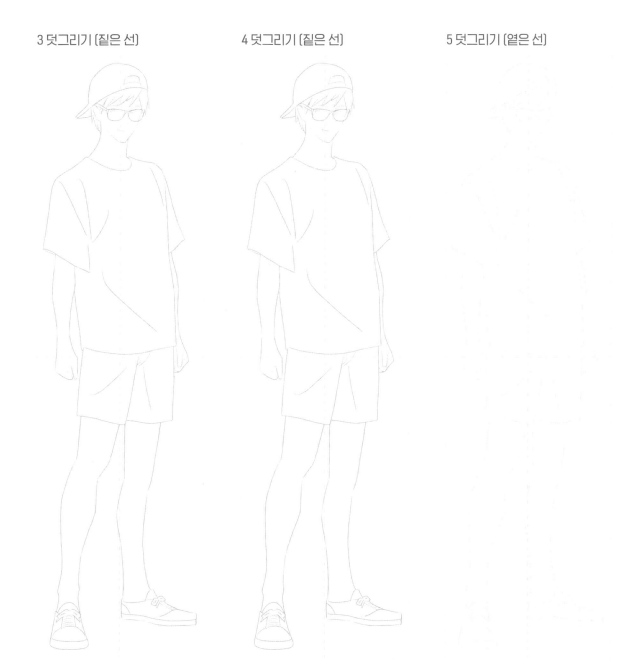

응용 (미녀 | 맨몸)

청년의 어깨너비를 좁히고 가슴을 부풀리면 성인 여성이 됩니다.
몸통과 허리를 남성보다 가냘프게 그리면 가슴과 엉덩이의 볼륨을 강조할 수 있습니다.

참고

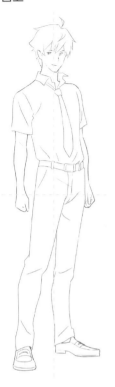

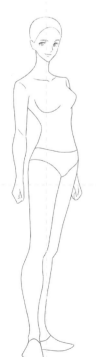

1 견본

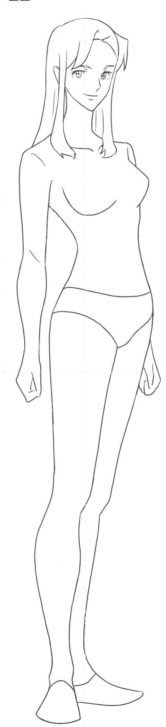

2 중간 덧그리기

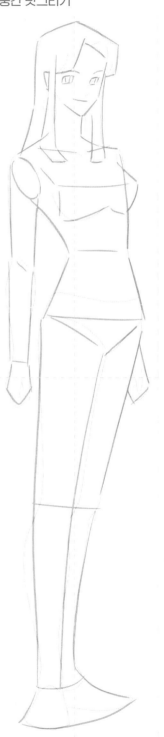

3 덧그리기 (짙은 선)　　　　4 덧그리기 (짙은 선)　　　　5 덧그리기 (옅은 선)

응용 (미녀)

스타일이 좋은 점을 최대한 살립니다. 허리 옆에 빈틈을 만들고,
허리에 치마를 걸치고, 천이 아래 방향으로 떨어지도록 합니다.
상반신에서 하반신으로의 흐름이 부드럽게 연결되도록 의식합니다.

참고

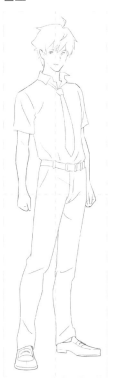

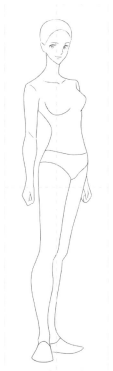

1 견본

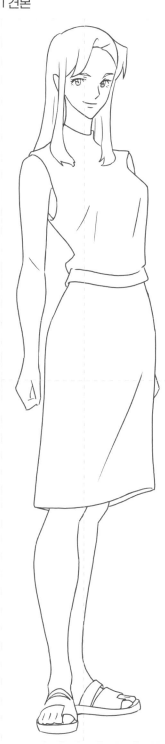

2 중간 덧그리기

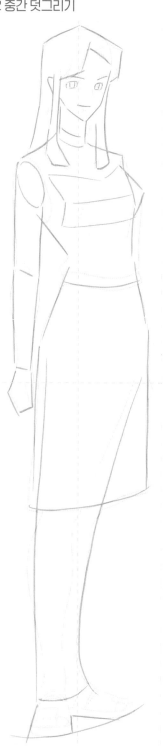

3 덧그리기 (짙은 선)　　　　4 덧그리기 (짙은 선)　　　　5 덧그리기 (옅은 선)

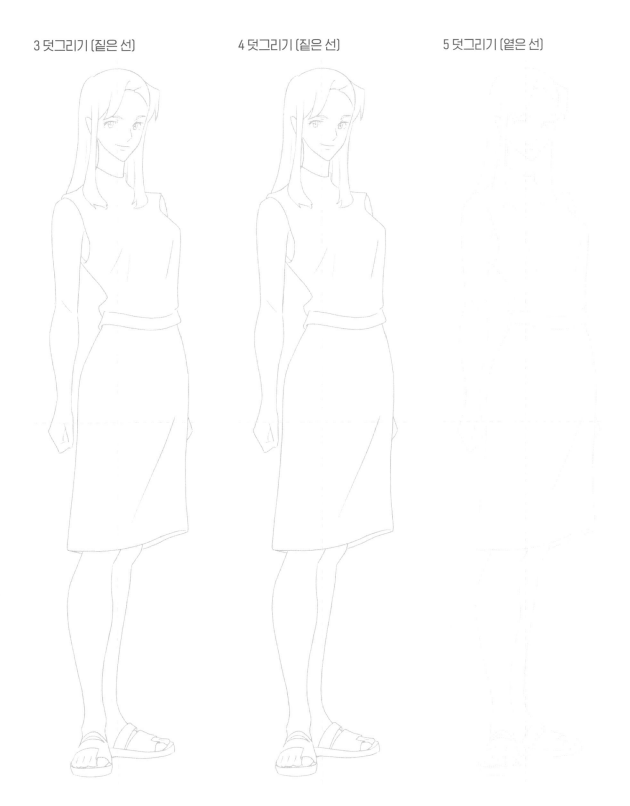

Day 27

응용 (미녀 | 코트)

코트나 백의 등 기장이 긴 겉옷은 턱시도 재킷의 옷자락을 길게 늘여서 그릴 수 있습니다.
또한 옷자락 안감이 돌아 들어가도록 하면 입체감을 표현할 수 있습니다.

참고

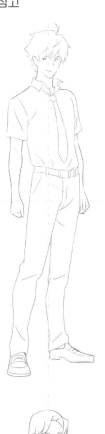

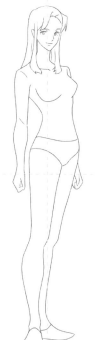

1 견본

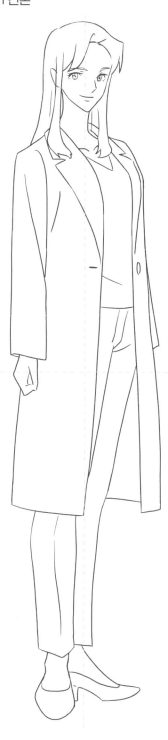

2 중간 덧그리기

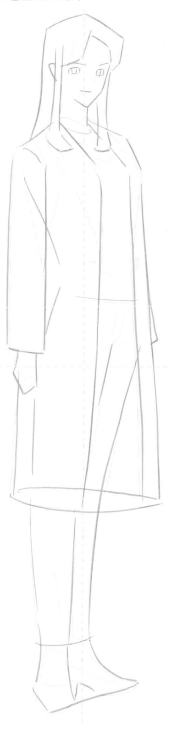

3 덧그리기 (짙은 선)　　　　4 덧그리기 (짙은 선)　　　　5 덧그리기 (옅은 선)

Day 28

Chapter 2

응용 (포즈)

지금까지 그려 온 밑그림을 바탕으로 손발에 변화를 주면 생기 넘치는 포즈를 그릴 수 있습니다.
손발의 길이를 유지할 수 있도록, 손발을 곧게 뻗은 포즈의 비율을 확실하게 파악하세요.

1 견본

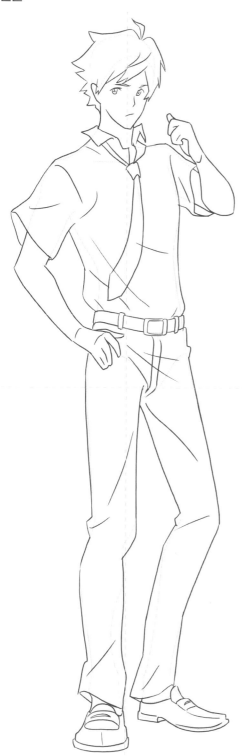

2 단순 밑그림 덧그리기

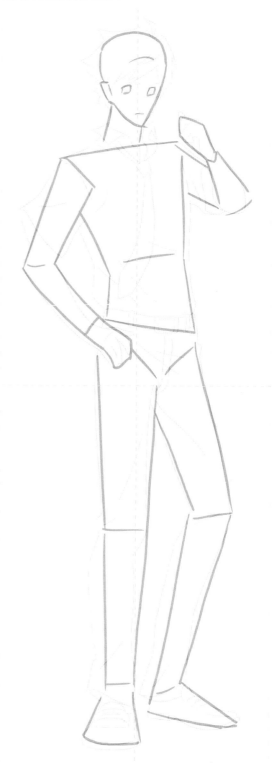

3 덧그리기

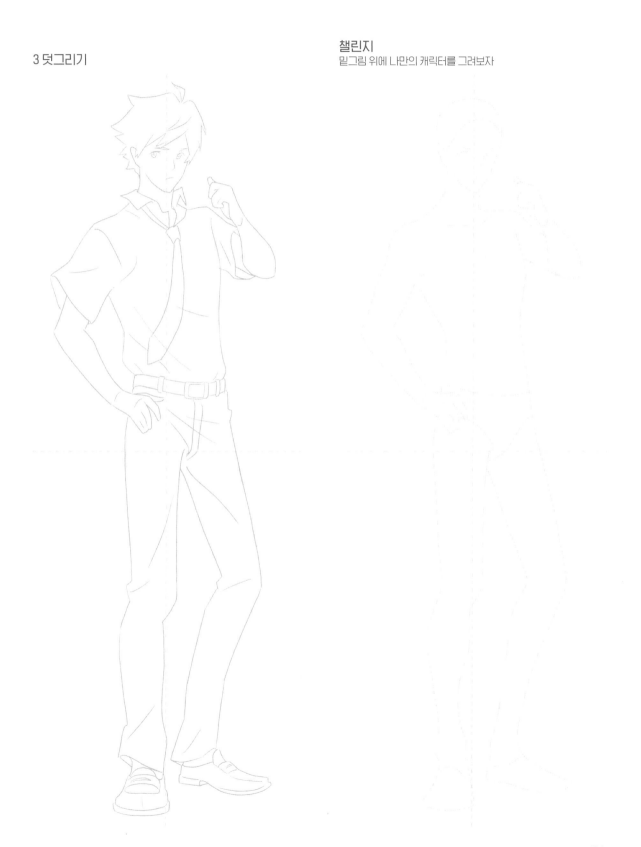

Day 28

응용 (걷기)

남성이 걷는 모습의 밑그림을 토대로 좋아하는 캐릭터를 그려보세요.
눈, 머리카락, 옷의 조합에 따라 자신만의 오리지널 캐릭터를 그릴 수 있습니다.

1 견본

2 단순 밑그림 덧그리기

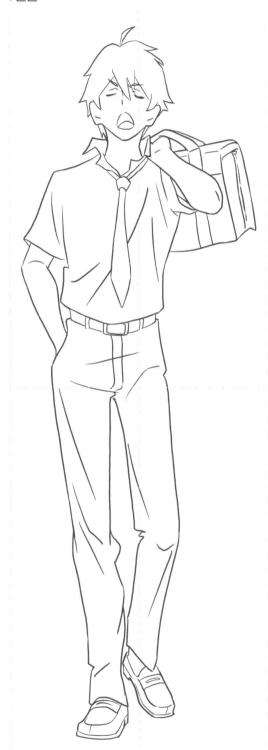

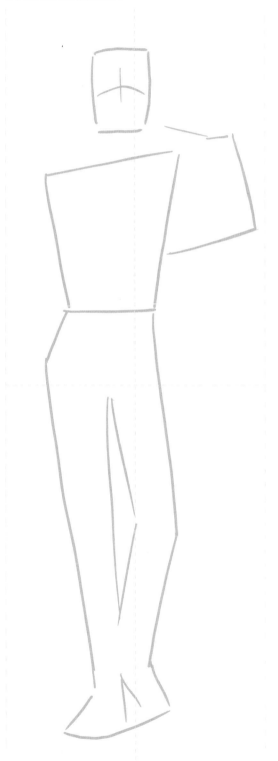

3 덧그리기

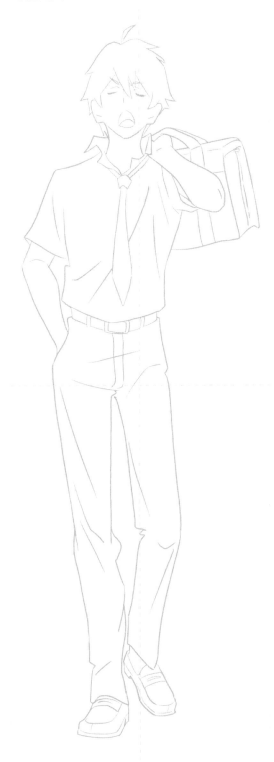

챌린지
밑그림 위에 나만의 캐릭터를 그려보자

Day 28
Chapter 2

응용 [걷기]

남성이 큰 폭으로 걷는 모습의 밑그림을 토대로 좋아하는 캐릭터를 그려보세요.
눈, 머리카락, 옷의 조합에 따라 자신만의 오리지널 캐릭터를 그릴 수 있습니다.

1 견본

2 전체 덧그리기

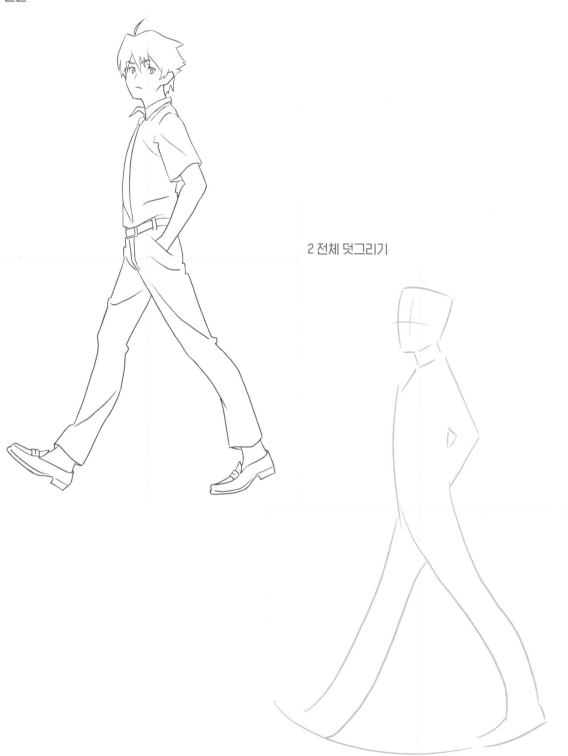

3 덧그리기

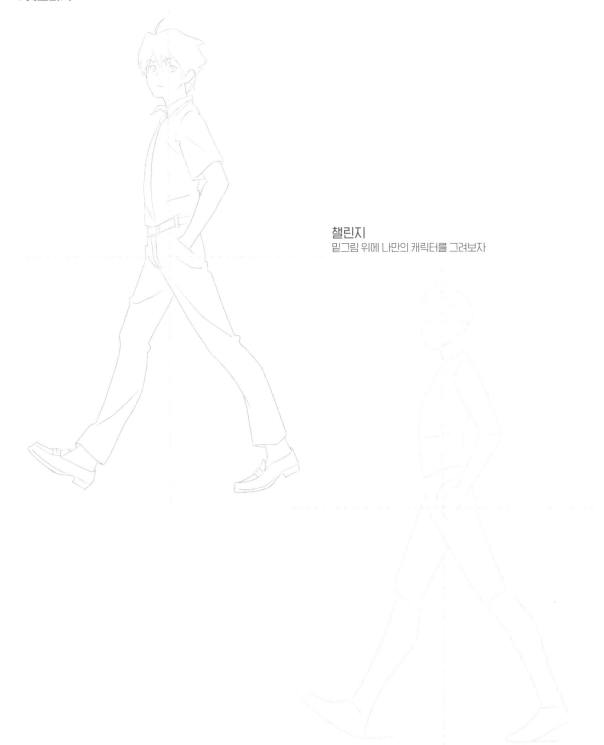

챌린지
밑그림 위에 나만의 캐릭터를 그려보자

「2인 구도」는
균형!

137 이름 설명 — 2인 구도
140 Day 29 / 상반신 & 부감
144 Day 30 / 걷기 [뒷모습] & 달리기
148 Day 31 / 앉기 & 껴안기
152 Challenge
158 다지며

Chapter 3

두 사람이 함께 있는 그림의 기본을
2인 구도 그리기를 통해 익혀 보겠습니다.
지금까지처럼 단순한 도형으로 파악하는
방식을 그대로 응용할 수 있습니다.
먼저 두 사람을 '하나의 덩어리'로 파악해 갑니다.

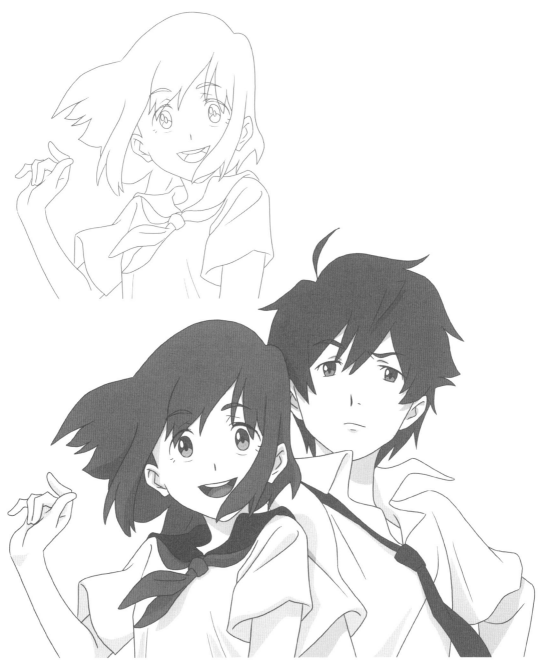

1 거리감을 파악하자

2인 구도를 그릴 때도 지금까지 배워 온 머리 길이와 키의 비율,
각 부위의 비율을 맞추고, 단순화하여 파악하는 방식을 그대로 활용할 수 있습니다.
나이, 체격 차이를 자연스럽게 그리기 위해, 전체를 대략적인 실루엣으로 파악하여
두 사람의 균형을 잡습니다.

두 명을 일체화

각 캐릭터가 서 있는 그림을 가로로 늘
어놓기만 해도 기본적인 2인 구도가
됩니다.
여기에 두 사람이 한 덩어리가 될 정도
로 가까우면 친한 사이를 더욱 강조할
수 있습니다. 이 경우에는 두 사람을
한 세트로 보고, 어디에 빈틈을 만들지
의식합니다.

위와 반대로 늘어선 두 사람의 위치를 서로 바꾸고 그 사이
에 거리를 두어도, 두 사람을 한 세트로 인식하면 같은 공간
에 있는 것으로 의식할 수 있습니다.
이때 한 명씩 그리지 말고 단순 도형, 손발 추가, 세세한
부분 표현의 순서로 동시에 병행하며 번갈아 그립니다.

두 명을 일체화

2 접지면도 중요하다

마지막으로 2인 구도로 상반신 그리는 법을 설명하겠습니다.
두 사람이 붙어 있는 경우에는 특히 머리, 어깨너비, 눈, 코,
입 등의 크기 비율을 맞추기가 상당히 어렵습니다. 약간의
차이로 인상이 바뀌어버리기 때문에 주의해야 합니다.

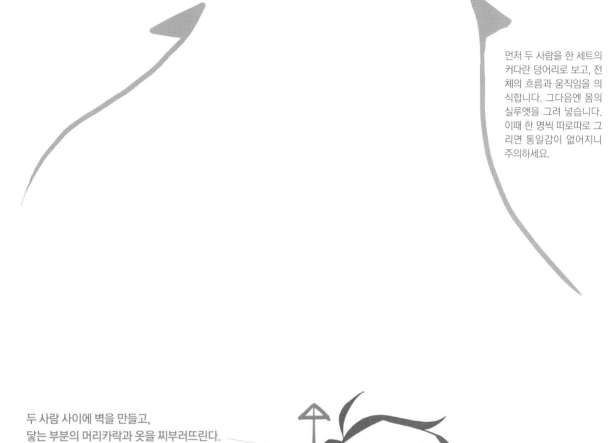

먼저 두 사람을 한 세트의
커다란 덩어리로 보고, 전
체의 흐름과 움직임을 의
식합니다. 그다음엔 몸의
실루엣을 그려 넣습니다.
이때 한 명씩 따로따로 그
리면 통일감이 없어지니
주의하세요.

두 사람 사이에 벽을 만들고,
닿는 부분의 머리카락과 옷을 찌부러뜨린다.

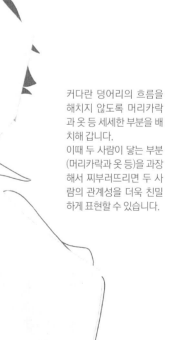

커다란 덩어리의 흐름을
해치지 않도록 머리카락
과 옷 등 세세한 부분을 배
치해 갑니다.
이때 두 사람이 닿는 부분
(머리카락과 옷 등)을 과장
해서 찌부러뜨리면 두 사
람의 관계성을 더욱 친밀
하게 표현할 수 있습니다.

상반신

상반신 편과 전신 편에서 그렸던 소녀와 청년의 2인 구도입니다.
두 사람을 그릴 때는 체격 차이가 부자연스럽지 않도록 주의하세요.

1 견본

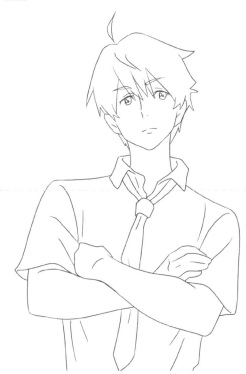
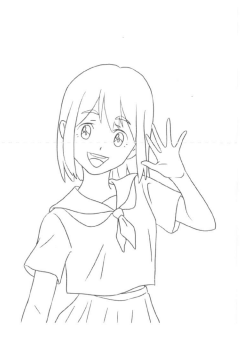

2 전체 덧그리기

3 단순 밑그림 덧그리기

4 덧그리기

부감

누운 자세를 취하면 몸무게로 인해 갈비뼈가 올라가고, 그 결과 어깨가 목을 가립니다.
너무 어렵다면 자세를 취하고 사진을 찍어 보는 것이 가장 좋습니다.
이 그림은 두 명 다 저자가 찍은 셀카를 바탕으로 그렸습니다.

1 견본

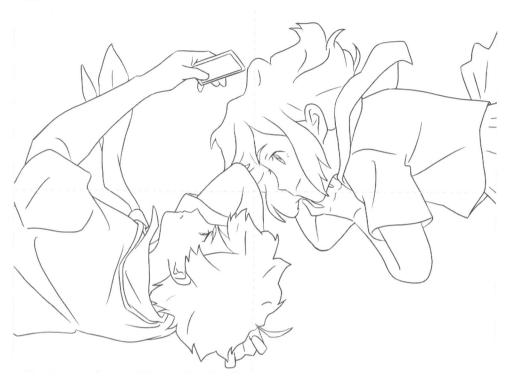

2 전체 덧그리기

3 단순 밑그림 덧그리기

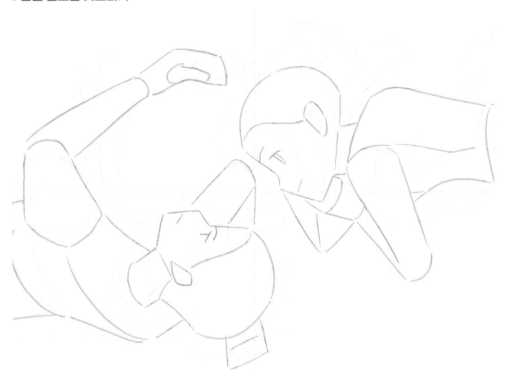

4 덧그리기

Day 30

걷기 [뒷모습]

두 사람이 걷는 포즈는 거리감, 몸짓, 표정으로 다양한 드라마를 연상시킬 수 있습니다.
상상하면서 트레이싱을 해보세요.

1 견본

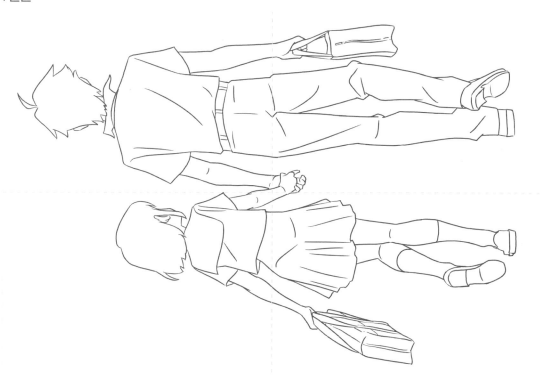

2 전체 덧그리기

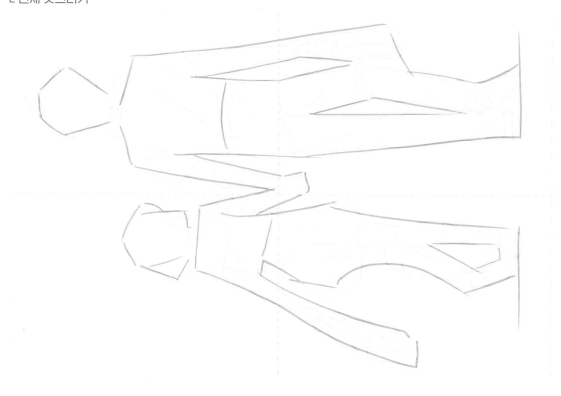

3 단순 밑그림 덧그리기

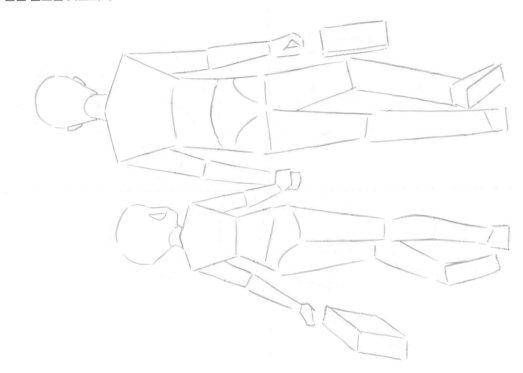

4 덧그리기

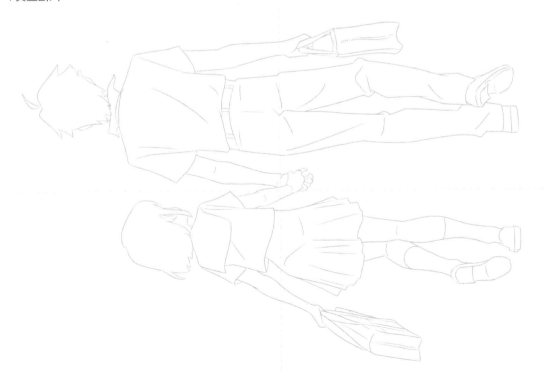

달리기

걷기와 달리기는 중심을 앞에 두는 것이 가장 중요합니다.
더불어 손발의 움직임과 연동하여 어깨와 허리가 돌아갑니다.

1 견본

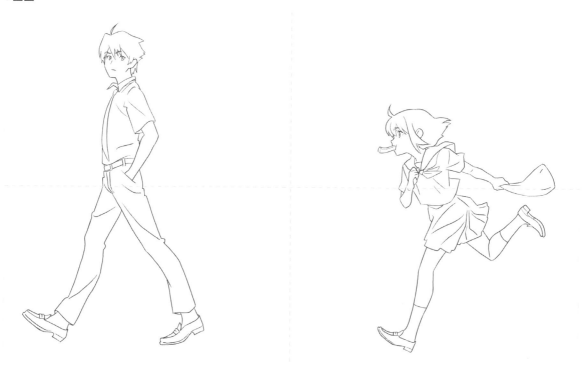

2 전체 덧그리기

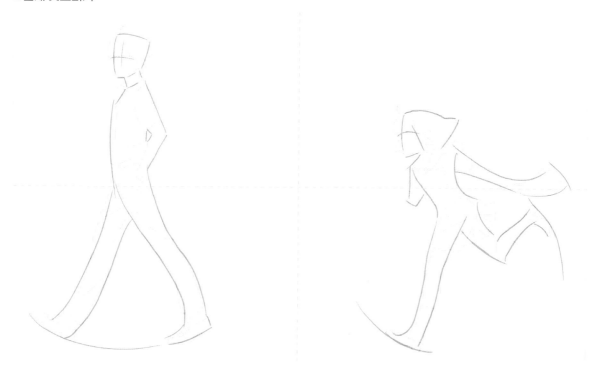

3 단순 밑그림 덧그리기

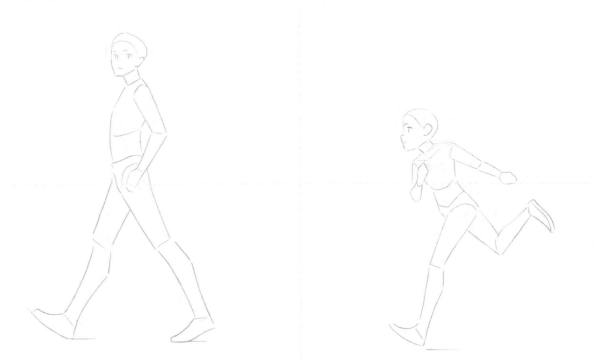

4 덧그리기

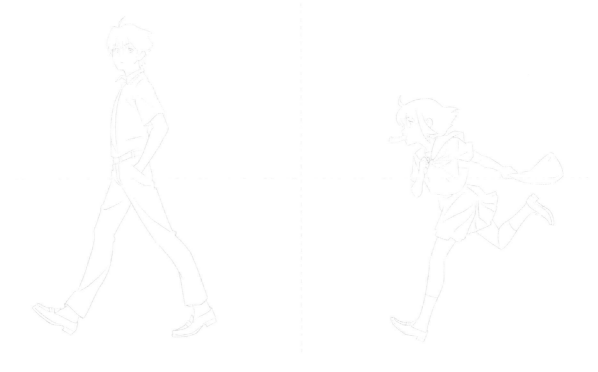

앉기

거리감이 미묘한 상태로 앉아 있는 두 사람입니다.
서로의 몸 방향과 표정으로 다양한 드라마를 상상하게 만들 수 있습니다.

1 견본

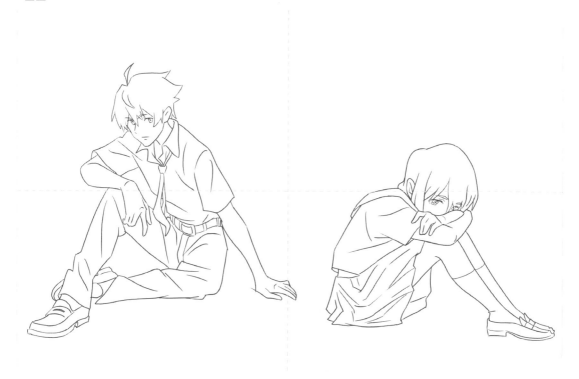

2 전체 덧그리기

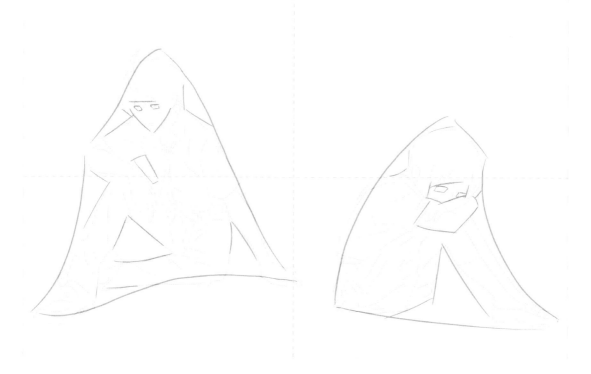

3 단순 밑그림 덧그리기

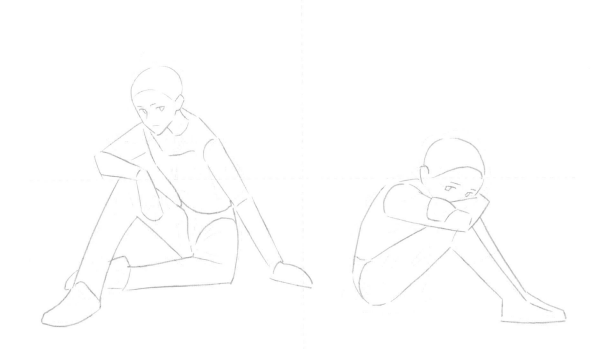

4 덧그리기

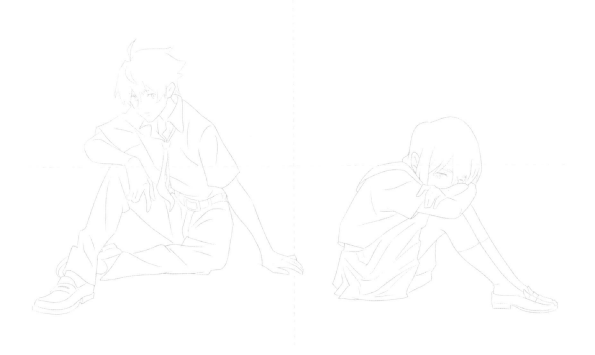

Day 31

껴안기

앞 페이지에서 상상하게 만든 드라마에 이어지는 듯한 상황입니다.
놀라는 청년과 기뻐하는 소녀의 표정 디테일을 세심하게 신경 씁니다.

1 견본

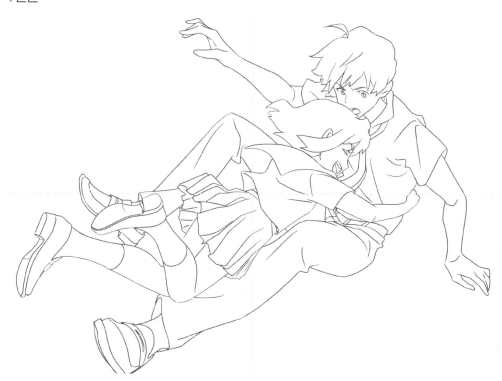

2 전체 덧그리기

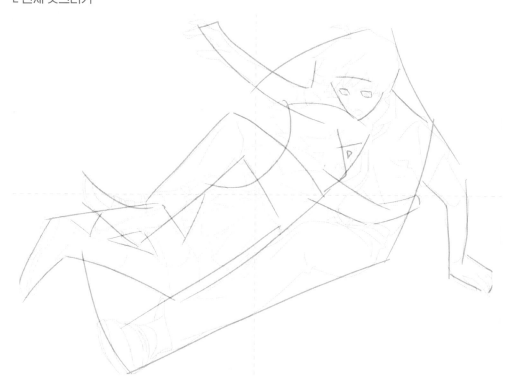

3 단순 밑그림 덧그리기

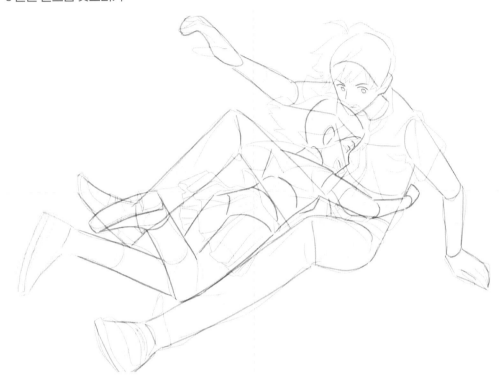

4 덧그리기

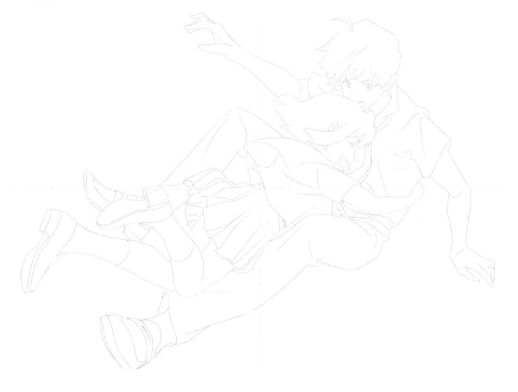

Challenge

밑그림 위에 나만의 캐릭터를 그려보자

오리지널 캐릭터를 그릴 때 각각의 표정과 의상을 연구하면,
전혀 다른 2인 구도로 만들 수 있습니다.

상반신

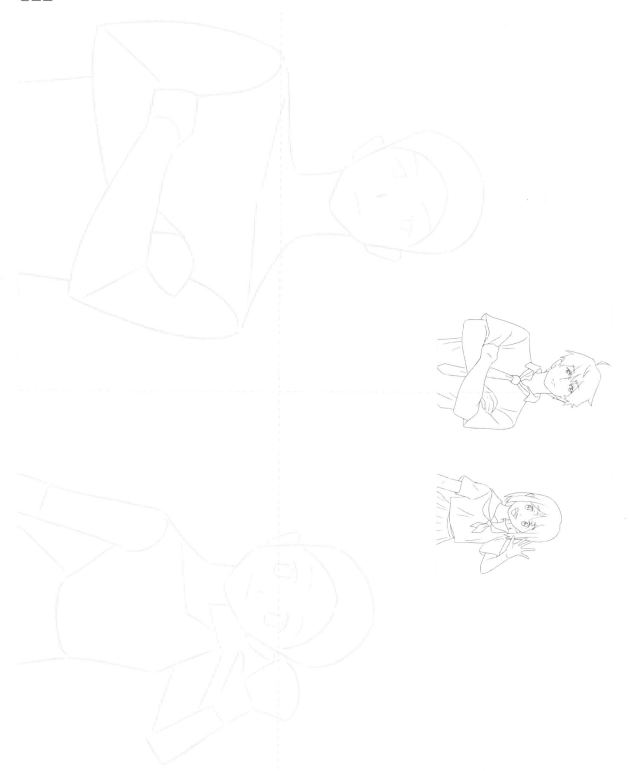

부감

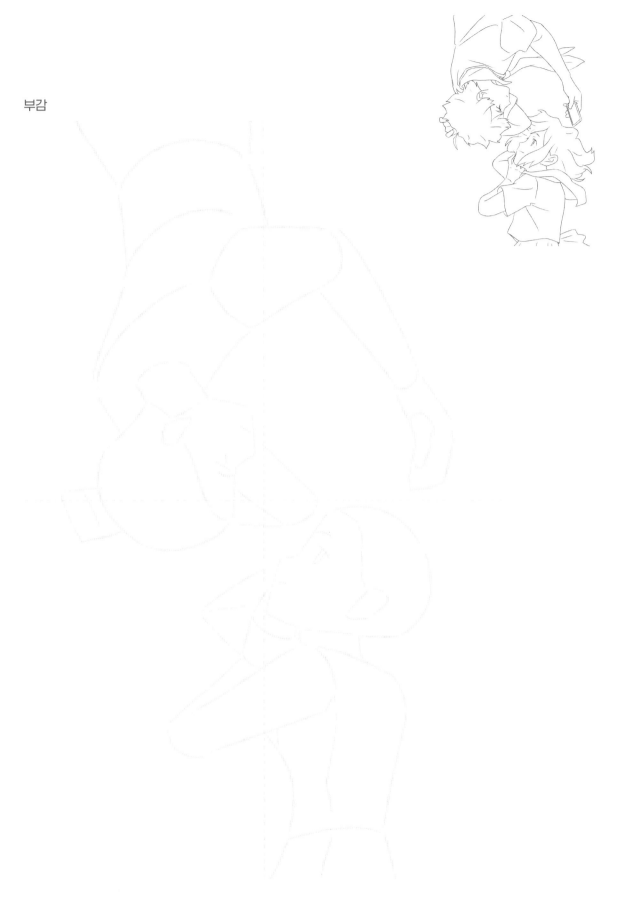

밑그림 위에 나만의 캐릭터를 그려보자

옷과 가방 등 아이템에 변화를 주면,
또 다른 오리지널 이야기를 상상하게 만들 수 있습니다.

걷기 (뒷모습)

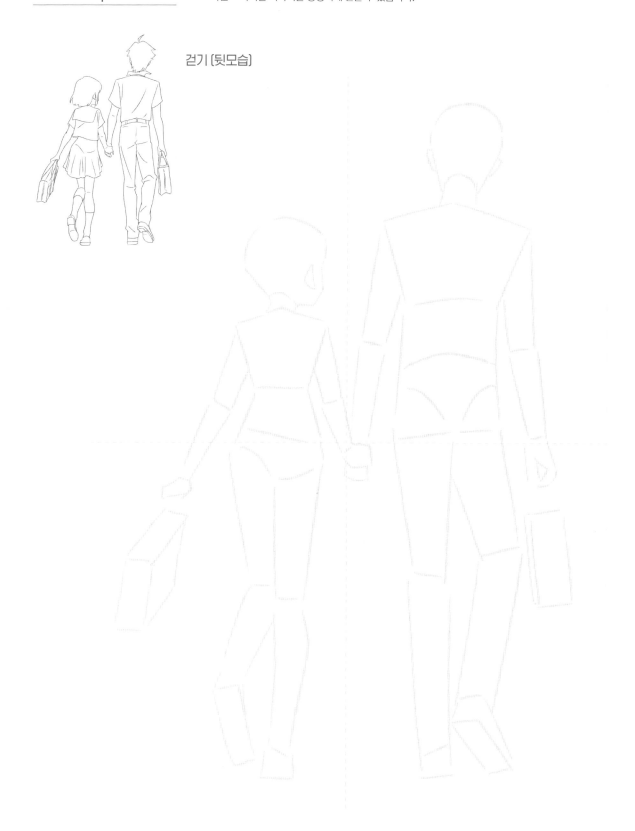

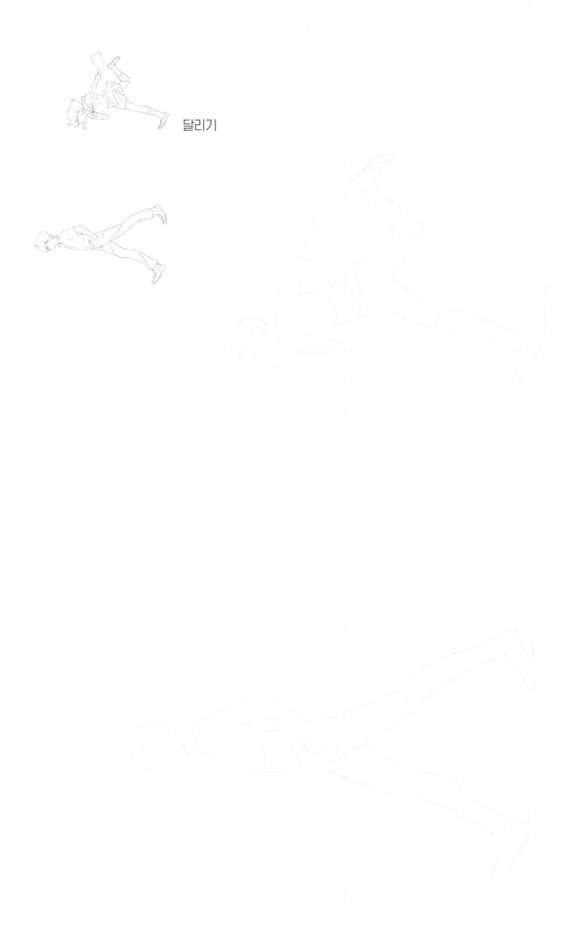

달리기

밑그림 위에 나만의 캐릭터를 그려보자

오리지널 캐릭터로 다양한 드라마를 만들어 보세요.
남녀 반전, 복장과 아이템 변경 등 무수히 많은 가능성이 펼쳐져 있습니다.

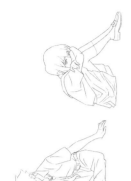

앉기

껴안기

마치며

몇 번을 따라 그려도 잘 그려지지 않아!!
스튜디오 지브리에서 동영상 연수 시절,
저는 동기 중에 덧그리기(이하 트레이싱)가 제일 서툴렀습니다.
학창 시절에 자체 제작 애니메이션을 만들며 엉성한 그림을 많이 그렸던 저는
프로 세계의 냉혹함을 맛보았습니다.
그렇지만 그 후 프리랜서가 되어 다양한 일을 경험하며
지브리에서 배운 트레이싱의 중요성을 통감하게 되었습니다.
결국 작화 감독과 연출 일조차도
처음에 배웠던 동영상 트레이싱의 연장선에 있었던 것입니다.
선 하나의 무게가 그 후의 성장을 결정해 버린다고 해도 과언이 아닙니다.
보는 눈과 그리는 손을 단련하며 그림 그리기의 기초 능력을 배워 갑니다.
이것은 비단 그림을 잘 그리게 된다는 이야기가 아닙니다.
공부를 비롯하여 일, 운동, 요리, 연주, 무술까지
모든 일에는 공통적인 실력 향상 방법과 순서가 있으므로
능숙한 사람을 잘 관찰하고 정확하게 재현하면 가장 빠르게 습득할 수 있습니다.
실력이 늘지 않아 고민인 사람은 반드시 어느 단계에서는 대충 때우고 있을 것입니다.

몇 번이고 반복하여 만족할 때까지 다시 그려봅시다!!
그것이 이 책의 가장 중요한 주제입니다.
한 번 그려서 잘 그리는 사람은 없습니다.
이 책이 여러분의 발상을 전환하는 계기가 되어,
잘 그린 그림의 본질을 판별하고
기술을 내 것으로 만들기 위한 힌트가 되기를 바랍니다.

2020년 9월의 어느 날

무로이 야스오

『なぞるだけで絵がうまくなる！
アニメ私塾式 キャラ作画上達ドリル』
製作スタッフ

企　　　画	吉原彩乃
装　　　丁	佐々木博則 (s.s.TREE)
編　　　集	リワークス
	(菊地武司、加藤雄斗)
デ ザ イ ン	(有) Creative.SANO.Japan
	(大野鶴子、中丸夏輝)
校　　　正	(株) 聚珍社

'ANIME SHIJUKUSHIKI KYARA SAKUGA JOTATSU DRILL' by Yasuo Muroi
Copyright © Yasuo Muroi 2020
All rights reserved.
Original Japanese edition published by Takarajimasha, Inc., Tokyo.
Korean translation rights arranged with Takarajimasha, Inc. through
Tuttle-Mori Agency, Inc., Tokyo and Botong Agency, Seoul
Korean translation rights © 2021 by Samhomedia

무로이 야스오의
캐릭터 작화
연습노트

1판 3쇄 | 2024년 1월 2일
지 은 이 | 무로이 야스오
옮 긴 이 | 박 수 현
발 행 인 | 김 인 태
발 행 처 | 삼호미디어
등 록 | 1993년 10월 12일 제21-494호
주 소 | 서울특별시 서초구 강남대로 545-21 거림빌딩 4층
 www.samhomedia.com
전 화 | (02)544-9456(영업부) (02)544-9457(편집기획부)
팩 스 | (02)512-3593

ISBN 978-89-7849-637-7 (13600)

Copyright 2021 by SAMHO MEDIA PUBLISHING CO.